走回20世紀
看澳門建築保育

Ruínas de São Paulo
Leal Senado
Jardim de Lou Lim Ioc
Fortaleza de São Tiago da Barra
Arquivo Histórico e Centro de Saúde do Tap Seac
Musealização das Ruínas de São Paulo
Largo do Senado
Clube Militar
Rua da Felicidade
Fortaleza do Monte
Igreja de São Domingos
Igreja do Seminário de São José
Casas da Taipa

記憶之外

呂澤強 著

———※———

獻給我的母親及
我出生成長的城市

———※———

重拼澳門的歷史碎片

澳門，在中國諸多歷史城市中，無論從城市選址、防禦體系、形制格局、規劃建築藝術等均異於中國傳統，但是她卻在中國的土地上從明朝開始，從一個孤懸海外的小島，倔強地依著她自己的邏輯走過了 400 多年，最終成為了繁華的國際都市，不得不說是一個奇跡。有學者說，澳門是一個「海風吹來的城市」。

一方水土養一方人，土生土長於澳門的呂澤強先生自來就有一種「海風」的氣質：他去葡萄牙學建築、去法國學遺產保護、去世界各地採風畫畫……但是他的心卻從未遠離過家鄉。長期以來，他以穿越東西方的眼光觀察和研究著他的家鄉。2010 年，他陪我和我的學生們穿行在澳門歷史城區中，尋找湮沒在仁伯爵醫院後面的城牆斷片，辨認半傾於街巷中的圍屋……那時，我就認定，他在努力拼完整澳門的歷史碎片！他讓我更深刻地理解了世界遺產專家們最後建議將遺產地名稱從「澳門歷史建築群」改為「澳門歷史城區」的深意，因為只有城的格局、形制、街巷加上建築、前地，才能共同講述這 400 多年的東西方文化交流的人、事和物。

澳門因為葡萄牙的遺產保護制度，而較早開始文物建築的保護工作。從大三巴牌坊的「反修復」實踐到議事亭前地碎石路面的鋪砌，再到 1990 年代開始直至 2005 年的世界文化遺產申報工作，整個 20 世紀的澳門遺產保護又一次折射出東西方文化的碰撞：政治的、觀念的、方法的、技術的各種表達，既有西方現代意義上的遺產保護思想在東方的「落戶」，又有文化殖民思想的殘存，還有東方思維的反應，最後沉澱為記憶之外的，新的歷史。

呂澤強先生的《記憶之外》通過大量史料，以非常敏銳的眼光揭開這部歷史，再闡釋了「澳門歷史城區」蘊含的超越國家、種族與宗教的普世價值。如今，《澳門文化遺產保護法》已經頒佈，世界遺產《澳門歷史城區保護及管理計劃》已完成草案制訂，但是承載價值的遺產受到的忽視、破壞和威脅仍然存在，相信這部對 20 世紀澳門遺產保護歷史的回望，能夠給今天和未來帶來更多的啟迪和思考。

<div align="right">

邵甬

同濟大學建築與城市規劃學院教授

2020 年 8 月於上海

</div>

城市的建築：歷史肌理、記憶與意義

> 城市，實際上就是現在與過去的人共同存在的偉大營
> 地，在這裡留下來的各種元素，就像是城市的符號、象
> 徵，與警惕。每當熱鬧的假期結束，留下來傷痕累累的
> 建築，隨著沙塵將街道再次的塵封。這時候殘存下來的，
> 就只有一種固執的復興意志，元素與道具的重建，等待
> 著下一個假期的到來。

—— 阿多·羅西

澳門的城市空間以一種特殊的方式，讓我將兩個互不相關的
意大利建築家與文學家的思想連在一起：《看不見的城市》
的卡爾維諾（Italo Calvino）和《城市的建築》的阿多·羅西
（Aldo Rossi）。澳門對我而言，正是這樣看得見與看不見的
城市建築的組合，作為一個經常來訪的旅客，它的歷史建築
也讓我逐漸的形成一種對城市意義更深刻的理解，以及對城
市記憶的想像。

對羅西而言，城市是以建築的方式被理解的。

羅西在書中說到：「我所謂的建築，不只是城市中引人注目的意象和各種建築的總和，而是建築作為建構物，經由世代時間累積所建構的城市。客觀的說，我深信這種理解城市的方式最為周全而深入；因為它強調我們集體生活中最關鍵的終極目標：城市賴以生存的環境的創造。」羅西將建築從城市人造物的視角開始，討論它的類型與功能、住宅與紀念物，以及建築作為獨特的元素與一種動態的關係，隨著時間而發展的轉化。從建築的類型與紀念性循序漸進的，羅西將全書的重點帶到城市的認同、歷史與城市的集體記憶。

對卡爾維諾而言，城市不但是建築元素的實質建構：樓梯、鐘塔、旗桿，更是建築與城市空間、人物、時間與記憶的交織。

「我可以告訴你哪裡有多少台階，組成城市的街道像樓梯般的升起，拱廊的彎曲角度以及鋅板的屋瓦如何覆蓋建築的屋頂，但是我知道告訴你這些，等於是什麼都沒說。組成這座城市的不只是這些東西，更是空間的量度與過去事件之間的關係：街燈柱的高度與吊在上面的叛徒晃動的腳與地面的距離；燈柱拉到對接欄杆的長線和皇后婚禮遊行的裝飾採花；……然而，城市自己不會訴說它的歷史，而是在城市之中像掌紋一樣的包容著過去，過去寫在街角，窗戶欄杆，階梯扶手，避雷針天線，旗桿上，記憶在每一個地方逐一劃下了刻痕、凹缺和捲曲的紋路。」

卡爾維諾透過馬可波羅的口吻，精準而浪漫的描述城市建築空間與每一個元素，作為不同歷史事件的道具與空間關係，不但刻畫痕跡，進而帶出歷史的意義與城市的記憶。馬可波羅對忽必烈述說的城市敘事，是空間與時間、文化與歷史、記憶與想像的綜合體。

1990年代中我到香港大學教書。第一次到澳門，就被這個城市散發出的氛圍莫名的吸引住。不但因為她的南歐的城市文化，在這個東方大陸的小島透過建築與城市空間，呈現出一種似曾相識的異國風情，以一種融合與矛盾的方式被保存下來；同時也因為澳門保存下來的紀念物、建築類型、歷史肌理，以及城市演化的痕跡，恰如其分的印證了羅西「城市建築」的理論；更如同卡爾維諾筆下的熟悉而又陌生的異國城市，在城市的台階與鋪地、窗台與欄杆、簷口與磚瓦之間散發出的記憶與想像。相對於在香港和亞洲大多城市消失殆盡的空間歷史，讓我這個他者，找到一個關注城市建築的研究救贖。

作為澳門城市20多年的觀察他者，除了見證澳門歷史建築保育工作的進步完善，我也目睹填海和賭場資本對澳門城市發展驚天動地的改變。相對於20年前走在澳門大街小巷的石板路上，感受到的歐洲山城的空間風貌，今天踏上澳門碼頭，迎面而來的是金光閃亮爭奇鬥艷的賭場建築。主導當今澳門天際線的，顯然不再是沿山脊線展開的教堂與公共廣場。然

而在賭場高樓背後的街巷平台，在殘存建築肌理之間的蛛絲馬跡，澳門不但保育完好代表著城市歷史意義的紀念性建築，我們更能在紀念物之間和周邊，看到保留下來的大片歷史街區，逐漸的恢復生機與活力。經過了半個世紀無數澳門建築師、文化與社區人士的努力，澳門仍然能擁有一片歷史城市的空間景觀，頑強的和周邊的賭場與資本對峙。

呂澤強的《記憶之外》，就是一本澳門建築保育與城市空間的敘事。

從 1904 年的大三巴重建開始，到 1926 年的大三巴遺址保護政策，呂澤強介紹了澳門保育背後歐洲和葡萄牙反修復的遺址保存思想。從市政廳 1938 年修復的 18 世紀建築風格，和 1928 年圖書館修建的巴洛克風格，我們看到建築修復政策與葡萄牙 20 世紀的政治和國族意識的發展息息相關。從 1950 年代組織的文物紀念物的委員會、1976 年頒發文物保存法、1970 年代盧九花園的修復到聖地牙哥炮台古蹟酒店，我們看到戰後澳門的古蹟保育思想和實踐，都遠遠的走在周邊亞洲城市的先端。從 1982 年組成澳門文化學會到 1984 年的文物保護法，我們看到菲基立、馬若龍等建築師在政府體制內對建築保育的推動。從民居建築形式的收集和不同古蹟保存的建築設計，我們也看到了韋先禮、蘇東坡、方麗珊等建築師的貢獻努力。

1990 年代澳門建築文物的加速保育建設，當然是葡萄牙政府在回歸前夕的政治任務。從 1986 年申遺研究確立歷史城區和緩衝區、1990 年的大三巴博物館化，到議事亭前地噴水池和葡國碎石廣場的加建；從福隆新街、大炮台考古發掘及博物館，到玫瑰堂，聖若瑟聖堂，和氹仔五棟小屋的修復，我們看到倉促決策背後的意識形態建構，也看到澳門城市空間與建築散發出來的魅力與質地。

在澳門成長的呂澤強建築師對澳門的人文與歷史有著豐富的情感。具有建築古蹟保育的專業知識，呂澤強將多年來累積的文章整理成為一本接近散文形式的歷史敘事。文章順著大三巴遺址、市政廳、福隆新街、大炮台、玫瑰堂等保育項目開展的年代，透過對古蹟保存典章制度的討論，帶出建築空間背後大的政治環境與文化議題，娓娓道來了建築的空間形式，也介紹了每個保育項目參與貢獻的個人。《記憶之外》文字順暢簡明，除了是一本建築思考的散文筆記，也是一本澳門建築保育的簡史，對專業與公眾或文化旅遊而言，都是一本值得推薦的好書。

王維仁

香港大學建築系教授

李景勛建築設計明德基金教授席

王維仁建築設計研究室主持人

守護澳門人的澳門

與呂先生澤強相識於澳門考察時。同樣是建築師背景,同樣對澳門歷史有著濃厚興趣,相談甚歡,有幸能為他的新書寫下一點自己的感悟。

呂先生的個人經歷異於常人,成年之後仍能追逐夢想,求學於葡萄牙、法國,不久前獲得博士學位,是通曉粵語、華語、葡萄牙語、法語的建築保護專家。我自 1993 年起涉及澳門研究,深明這樣的人才之於澳門研究的意義。

自 1557 年葡萄牙人初抵澳門,獲准在此居留,這個彈丸之地成為東西方貿易據點和文化樞紐,葡萄牙人之於澳門的影響,如同華人之於澳門的影響一般,深刻於這個城市的血脈之中。研究澳門,須得兼具東西方文化視野的人,須得掌握華葡雙語的人,須得對這個城市懷有赤子之心的人。

呂先生正是這樣一位土生土長的澳門人。

關於澳門古蹟建築保護的論述並非新鮮課題,然而,呂先生能夠精選案例,通過追溯保護項目的起源,分析保護政策、

保護方案與作法，展示澳門回歸前在古蹟建築保護與歷史區域更新所採用的不同方法。

此書凝聚了他作為建築保護專家和澳門申遺參與者的實踐經驗，融匯了他對於葡萄牙社會歷史，特別是建築史的理解，凸顯了他對於澳門歷史檔案的掌握。

呂先生的研究視角是建立在對澳門殖民史的理解之上，通過與葡萄牙的相關經驗做出比對，嘗試梳理澳門古蹟建築保護的歷史脈絡。

作為殖民地，澳門許多法令制度是建立在宗主國葡萄牙的經驗之上，在工程技術領域，仰賴由葡萄牙輸出的專業人員。葡萄牙血統的建築師是建築界的中堅力量，主導古蹟建築的保護與再利用，他們在葡萄牙接受的職業訓練，即使遠在澳門，亦深受同時期葡萄牙建築經驗的影響。

早在 20 世紀初澳門便出現了古蹟建築的保育觀念，並開始關注城市歷史形象。二次世界大戰後，隨著全球範圍內的反殖民運動，葡萄牙逐步失去對殖民地的管控，澳葡對於古蹟建築的認定與保護，夾雜著延續殖民文化的期盼。

呂先生在展開與葡萄牙的橫向比較時，也論及華人在澳門古

蹟建築保育中所扮演的角色。澳葡以文化精英的姿態推動古蹟建築的保育，佔澳門人口絕大多數的華人，對於古蹟保護認知有限，作為利益受影響的群體，對於澳葡的古蹟建築評定與作法帶有疑慮。

本書關於澳門古蹟建築保育的論述雖止於 1999 年澳門回歸，亦涉及政權變遷所引發的對於殖民文化態度的轉變，影響著古蹟建築的保育，須得從文化精英由上至下的主導，轉化為由下至上的社會普及，才能守護澳門人的澳門。

呂先生與其他關愛澳門的人正身體力行地實踐著，這本書是他實踐的見證。

<div align="right">

陳煜

ON-LABO 創辦人與主持人

2020 年 10 月 18 日寫於獅城

</div>

帶一本書去澳門

曾經，澳門是華人世界一個隱形的地方。它地方小，文化輸出弱、政經地位不高，又長期在「港澳」的概念中，躲在巨大的香港身後不被看見。彷彿，這小城不值一提，沒有值得探索的獨特性。幸好，過去十多年，這情況已漸漸改變，隱形澳門也漸漸現形。

但是，如何好好去逛澳門仍然是一大難題。我有朋友曾在議事亭前地聽內地遊客說：兩小時就可以逛完澳門了。也難怪，很多遊客去完賭場、大三巴及媽閣廟，就以為已逛完澳門。

的確，澳門很小，陸地面積還沒有香港沙田一半大，澳門半島更不足十平方公里。但這個小地方卻有數百年歷史，滿佈各種風格的舊建築，亦蘊藏獨特的政治風景。如何去尋找這些趣味？答案可能就是帶一本書——例如呂澤強的這本《記憶之外——走回 20 世紀看澳門建築保育》。

澳門有中國最古老的燈塔、最古老的西式炮台、最古老的基督教墳場，同時也有中式廟宇及中西合璧的私人大宅。在 2005 年被聯合國列為世界文化遺產的澳門歷史城區，是葡國人在

16 世紀定居澳門後建設的城市雛型，他們稱澳門為「天主聖名之城」。聯合國官方網站這樣說：「澳門歷史城區保留著葡萄牙和中國風格的古老街道、住宅、宗教和公共建築，見證了東西方美學、文化、建築和技術影響力的交融。……（是）中西方交流最早且持續溝通的見證。」

龍應台訪問澳門時曾提到，澳門的古建築文化肌理傲視當今華人城市。例如議事亭前地附近，就有葡國人的辦公大樓（市政廳）、葡國人的劇院（崗頂劇院）、葡國人的教堂（大堂及聖玫瑰堂）及葡國人的銀行（大西洋銀行）。那一區，就是「歐洲人在澳門」的建築博物館。而在西式建築以外，又有古廟及中國傳統建築，中西夾雜；這種結構與肌理非常珍貴。除了這一區，從盧廉若花園、荷蘭園到望德堂的一區，又或是媽閣廟到風順堂的一區，都是有類似風味的舊區。

在歷史上，澳門擁有不少的「中國第一」，這些「第一」就銘刻在歷史建築上。葡國人是首批在中國定居的歐洲人，媽閣廟就見證了這段歷史，廟中一塊花崗岩的大石上刻有當年葡國船隻的圖案，稱為「洋船石」；葡國人早期在澳門建的教堂已有 400 多年歷史，聖老楞佐堂就是中國最古老的西方教堂之一，始建於 1558 年，是葡國人心中的航海保護神，華人稱為風順堂；耶穌會亦在澳門成立了中國第一間宗教慈善機構仁慈堂，現在這座純白色的古建築，就座落於市中心議事

亭前地；葡國人亦在 19 世紀興建了中國第一座燈塔，即東望洋燈塔。

因此，從探索歷史的角度看，澳門的小反而是優點：你徒步舊區，走著走著，總會有所發現。

申報世遺成功，距今已有 15 年。這些年來，澳門歷史建築的價值已得到越來越多的肯定，坊間亦已有書籍作介紹。呂澤強的這本新書，也許可以標誌著另一個階段的開始——除了欣賞古蹟之美，我們嘗試多問一些問題。例如：這些建築被興建、被保護、被修復的歷程是怎樣的？它們的誕生與保育，背後有怎麼的政治脈絡？澳門為何有亞洲最早的文物保護法例？這反映了殖民政府怎麼的思維？遠在里斯本的葡國政局變化，如何影響澳門建築的命運？到了 1980 年代，中葡兩國就澳門前途談判，文物為何成為爭議？澳葡政府的保育舉措，當年又如何受到華人市民質疑？

在澳門，本土歷史研究並不蓬勃，連澳門人對本土歷史也知之甚少；我們對於文化遺產的理解，往往也停留在「中西文化交流」這表層。這本書要補充的，就是這個空隙。呂澤強不是從傳統的美學角度寫老建築，而是去梳理過去 100 年澳葡政府的文化保育政策，並嘗試旁及政治大局——包括葡國當局與澳葡政府管治方式的轉變。他提醒我們：建築遺產（特別是

公共建設）自然有其政治性，其實文化保育亦然。

舉一個例：澳門保留了相當完整的文化遺產，但是，也有一些殖民時代的建設是「冇得留低」的，例如原位於議事亭前地的美士基打將軍雕像，以及原位於葡京賭場旁邊的澳督亞馬留銅像。前者在「一二·三事件」中被示威者推倒，後者在回歸前由澳葡政府運返里斯本。這兩個人物之所以敏感，是因為他們在 19 世紀中葉以強硬手段，迫使澳門結束了數百年的「華洋共處分治」而變成葡國殖民地。呂澤強就在書中提到這兩個樹立在市中心的雕像的政治背景：1933 至 1974 年是葡國的「新國家時期」，實行獨裁統治，並大大對外宣揚國威，而亞馬留及美士基打的銅像就在 1940 年樹立，讓澳門人仰望。

《記憶之外》不是一本文化旅遊指南，呂澤強有意講建築的歷史以及保育所牽涉的政治。因此，帶著這本書逛澳門，你絕非只去發現舊建築之美，而是從這些遺產去看澳門的文化、歷史、政治、空間。如此一來，澳門就絕非兩小時可以逛完，而是可能需要兩星期的考察。

因此，這本書可被視為思考澳門的另一開端。書中點到、但未有篇幅深入探討的議題，值得繼續延伸思考：殖民管治的空間政治（spatial politics）在澳門是如何展現的？這些古蹟如何被政治語言書寫？澳門的例子如何進一步跟殖民及後殖

民的理論對話？書中的討論至回歸為止，回歸後的文物書寫策略又是怎樣？把澳門放在兩岸的脈絡就更有趣：港澳兩地的殖民管治方式的異同，如何呈現在城市空間及文化景觀中？與台灣日治時代相比又如何？雕像、廣場、公共建築在港澳台各自反映了怎樣的空間政治？

在此刻的世界大變局中，鑑古必可知今；各地政權形態是千差萬別，但權力運作的方式卻有時大同小異。我曾在拙作《隱形澳門：被忽視的城市與文化》中呼籲：了解澳門並非只為了澳門，而是從澳門看世界 —— 看殖民的歷史、全球化的矛盾、後殖民的狀態。這本《記憶之外》，想必也可拓展大家對澳門、對世界的思考與想像。

李展鵬

澳門大學傳播系助理教授

前言 ※

來過澳門的朋友可能都會知道，澳門有一處叫「大三巴牌坊」1 的歷史古蹟，旅遊資料都會介紹，該牌坊原是一座教堂的正面牆壁，教堂因大火被燒毀，卻奇跡地留下石砌的前壁，因外形讓人想起中國傳統的石牌坊而得名，並成為最為人熟悉的澳門標誌性建築物。

這座牌坊是我中學畢業到葡國留學之前了解歐洲藝術與建築的一個「窗口」。我因自小喜歡繪畫及工科，在不了解什麼是「建築」的情況下「誤打誤撞」在大學讀了建築，回來澳門又機緣巧合下在政府的文化遺產保護部門工作，後來再到法國巴黎專門學習城市與建築遺產的保護。

儘管如此，我一直沒有想過牌坊的殘壁狀態其實是刻意經營的，直到近年做博士學位論文的研究，在搜尋歷史文獻時無意之間才發現：1926 年澳葡政府頒佈法規文件，以保護大三巴這座建築遺址。

1. 耶穌會天主之母教堂遺址，又稱聖保祿遺址。

關於建築保育，澳門算是亞洲其中一個較早開展遺產保護的城市，在我的論文研究之前，一般認為，澳葡政府在 1953 年開始保護建築遺產，而澳門首部文化遺產保護法例，則於 1976 年頒佈。

由於較早出現建築保育的機制，澳門雖然自 1980 年代開始經歷較大規模的城市發展，但具價值的一些歷史建築物及街區仍然能被較完整地保留下來，使澳門具有有別於其他鄰近城市的獨特之處。

2003 年我離開澳門的政府部門前往法國留學，學習了歐洲保護建築遺產的一些技術與方法，回澳後經過一些實踐，開始思考為什麼要保護建築遺產及歷史建築這個問題。

我的博士論文一方面梳理澳門在整個 20 世紀怎樣保護建築遺產，另一方面亦透過比較葡萄牙與澳門同時期的建築保育，分析其保護方式的異同，並嘗試探究造成差異的原因，從而對澳葡政府過去 100 年的建築保育作深層次的認識。

在研究中發現，澳葡政府在澳門展開建築遺產保護的目的是複雜的，並非單純為發展旅遊或為保存歷史文化，我認為當中涉及文化殖民政策。

葡萄牙是其中一個「老牌」歐洲殖民國家，曾經建立版圖遼闊的海上帝國，雖然地位後來被其他歐洲國家取代，但直至 20 世紀初，葡萄牙在亞洲和非洲仍然擁有殖民地。1974 年的「四・二五」革命（又稱康乃馨革命）推翻了葡萄牙的獨裁政權，葡萄牙對其在非洲及亞洲的屬地與管治地展開非殖民化，非洲的殖民地紛紛獨立，1974 年 9 月 10 日幾內亞比紹首先宣佈獨立，莫桑比克、佛得角、聖多美和普林西比、安哥拉均在 1975 年 6 至 11 月間分別實現獨立。至於在亞洲的殖民地，1961 年 12 月印度軍隊收復了果亞、達茂和第烏，1974 年 9 月葡萄牙與印度簽署協議，放棄所有印度的領地；而東帝汶，「四・二五」革命後葡政府允許東帝汶舉行全民公決，但 1975 年東帝汶發生內戰，同年 12 月印度尼西亞趁機出兵，次年 7 月宣佈東帝汶成為印尼的第 27 個省。

唯獨是澳門，葡萄牙維持了其管治直至 1999 年 12 月 19 日，可以說，澳門是葡萄牙殖民帝國的終結。

研究過去 100 年澳門的建築遺產保護，除了有助了解歐洲現代意義上的遺產保護如何透過葡人在澳門落戶，亦可以思考澳葡政府如何透過保護建築遺產，企圖在政權移交後讓葡萄牙文化繼續潛移默化地影響這個城市。

我的論文超過 16 萬字，內容需要按照學術規範書寫，對一般

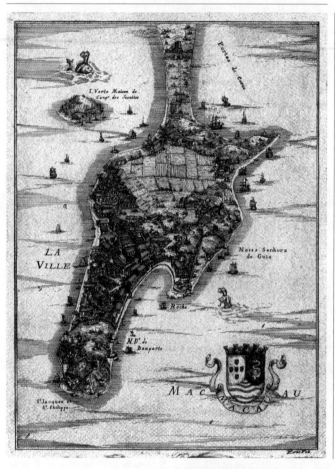

Portas do Cerco

I. Verte Maison de
Comp.t des Jesuites

LA
VILLE

Nossa Senhora
de Guia

Roche

N.D.e de
Bonports

S.t Jacques et
S.t Philippe

MACAU

葡萄牙管治澳門的歷史成為當代澳門文化身份
不可忽視的組成部份（霍凱盛繪畫作品）

讀者的閱讀會是很費勁的。然而，我認為我的研究不論是對理解建築保育或殖民歷史均具有一定的價值，尤其是對於一些曾經受過殖民管治的亞洲城市。

因此，我將論文研究的內容重寫，分成 13 章，透過講述 16 項建築保護，將澳葡政府過去 100 年對澳門建築的保護歷程及其與歐洲、葡國相關政策的關係，以深入淺出的方式向讀者介紹。

我挑選的 16 項建築保護項目，對 20 世紀澳葡政府的建築遺產保護的不同階段具有一定的代表性，考慮當時澳門發展與葡萄牙的關係，在論文研究，我將 20 世紀澳門的建築遺產保護分為三個時期：萌芽期（1901-1933）、發展期（1933-1974）及成熟期（1974-1999）。

在萌芽期，除了聖保祿遺址參考葡國「反修復」的做法，對待其他歷史建築物，處理方法呈現很大的隨意性，反映對歷史建築並未有明確的保護意識。

而發展期，澳葡政府因 1949 年葡國的保護法規而開始擬定遺產保護清單，由於政治、經濟與社會條件的差別，並沒有全面開展保護工作。然而，開始重視景觀、前地空間及綠化區的維護，對歷史建築也開始出現初步的維護意識。

到成熟期，因「四‧二五」革命後葡萄牙的非殖民化政策，1976 年制定澳門第一條遺產保護法，進入澳門政權移交前的「過渡期」，澳葡政府將建築遺產保護視為文化政策的重要部份，呈現明顯的政治性，影響了遺產的保護方式。

由於澳葡時期的澳門同時受葡萄牙與中國的政治影響，為著讓讀者易於理解，在這裡我大概列舉一些我認為影響澳門發展的大事：

1910 年 10 月 5 日葡萄牙共和國成立，1911 年通過憲法開始「第一共和」；

1911 年 10 月 10 日中華民國成立；

1914 至 1918 年葡萄牙參與第一次世界大戰；

1926 至 1933 年葡萄牙實行軍事獨裁；

1930 年葡萄牙通過《殖民地法案》，開始「葡萄牙殖民地帝國」；

1933 至 1974 年葡萄牙「新國家時期」；

1939 年葡萄牙宣佈在第二次世界大戰中立；

1940 年葡萄牙慶祝「兩個百周年紀念」；

1937 至 1945 年中國抗日戰爭；

1949 年 10 月 1 日中華人民共和國成立；

1951 年葡萄牙頒佈新《殖民地法案》，宣稱是一個「跨洲多種族國家」，把殖民地改為「海外省」；

1961 至 1974 年葡萄牙殖民地戰爭；

1974 年 4 月 25 日葡萄牙「四‧二五」革命，推翻獨裁政權，
1976 年通過新憲法開啟「第三共和」；
1979 年 2 月 8 日中葡建交；
1986 年葡萄牙正式加入歐洲經濟共同體；
1987 年 4 月 13 日中葡兩國簽訂《中葡聯合聲明》；
1999 年 12 月 19 日澳葡政府管治結束。

關於這本書，我希望，對於建築保育專業的讀者，透過本書可
以了解澳門過去不同方式的建築保護；對於研究殖民歷史的
讀者，可以觀察建築保育作為文化殖民政策的其中一種手段；
而對其他讀者，本書可以作為深入理解澳門歷史的一扇窗口；
或者讀完這書，會對建築保育有新的想法。

建築，從最早的時代起，就有兩個目的：
一方面是純粹功利主義的，即提供溫暖和保護；
另一方面是政治性的，
即以層層巨石表現出來的榮耀的方式，
強加某種觀念。

——羅素（Bertrand Russell）

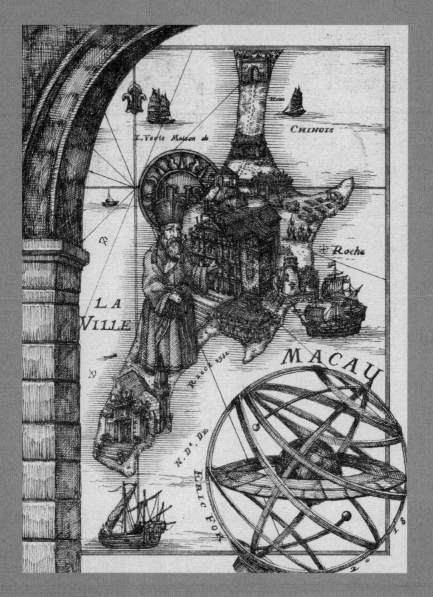

澳門的建築遺產承載著四個多世紀東西方文化交匯的歷史（霍凱盛繪畫作品）

澳門半島

③
⑤
① ⑩
⑥
⑨ ⑪
② ⑦
⑧
⑫
④

① 大三巴牌坊
② 市政廳大樓
③ 盧九花園
④ 聖地牙哥古堡
⑤ 歷史檔案館
⑥ 塔石衛生中心
⑦ 議事亭前地
⑧ 陸軍俱樂部
⑨ 福隆新街
⑩ 大炮台
⑪ 玫瑰堂
⑫ 聖若瑟修院聖堂
⑬ 龍環葡韻

氹仔

⑬

路環

目錄

Ruínas de São Paulo

大 三 巴 牌 坊

1904 及 1926

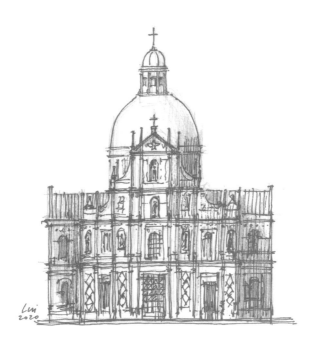

※ 「天主之母」教堂 1904 年的重建方案（作者按歷史資料繪畫） ※

大火

大約下午 6 時半，在澳門聖保祿教堂上方的炮台鳴炮以發出火警的警報。訊號很快由其他炮台的炮聲、教堂敲響的鐘聲和擊鼓聲回應。政府、軍隊及澳門市民立刻採取行動。但是，除了那些在教堂附近的人之外，對於哪建築物起火，曾出現了一陣子的懷疑。當時的情況是煙霧不能直升，而隨著一陣西北的微風，整個城市的東部都籠罩在濃煙中。

不久，在火焰燒通屋頂之前，就火災在何處發生已經沒有絲毫的疑問。所有建在教堂左翼，以前是神父居所，最近由葡萄牙軍隊使用的公寓，很快亦燃燒起來。過了一會，萌生了能保存教堂主體及禮拜堂的一些希望。但是在 8 時之前，大火已經燒到了建築物的最高部份，主祭壇後部的祭具室也著火。濃煙和火焰從四周的窗戶衝出來，通過屋頂升起，一派可怕的景象。

火焰升得很高，整個城市及內港都能看見。此時正好是由（法國）路易十四送給教堂的鐘敲響 8 時 15 分。此時，人們努力地檢查大火蔓延的情況。但那刻，當明確大火不會超過教堂建築的範圍後，人們似乎打算停下滅火工作，以凝視火災景象。

1835 年大火後天主之母教堂的內部（作者根據歷史資料繪畫）

1835 年 1 月 26 日黃昏，華人俗稱「大三巴」的天主之母教堂（又稱聖保祿教堂）發生火災，火勢首先從廚房發生，後來蔓延至整座教堂，經過兩個小時的大火後，曾經被形容為「巍峨瑰麗、雄冠遠東教區」的耶穌會天主之母教堂及聖保祿學院幾乎盡毀無存，淪為一片廢墟，以上即為《中國叢報》（*Chinese Repository*）對火災的描述。

據英國畫家喬治・錢納利（George Chinnery）在火災後繪畫的素描，大火其實並沒有將教堂及修院的建築物完全燒毀，從錢納利的速寫可見，火災損毀了鐘塔的一部份，而修院入口的拱廊仍然基本存在，至於教堂內部，主祭室入口的大磚拱及巴洛克風格的主祭壇雖然經歷大火，卻未完全毀壞，其實該狀況的建築物是可以被修復重建的。

確實，澳門天主教教會於 20 世紀初曾有將天主之母教堂重建的計劃，以作為聖安多尼堂區的聖堂。

重建

1904 年，藉慶祝葡萄牙及澳門教區主保聖人 1「聖母無染原罪瞻禮」正式確立 50 周年金慶之際，在聖安多尼堂區神父 António José Gomes 的倡議和推動下，教會計劃對天主之母教堂進行重建，籌集了捐款並聘請了建築師繪製重建教堂的方案。

從方案圖則可見，重建的教堂採取巴洛克復興風格，參考羅馬耶

1. 據已故澳門歷史學家文德泉神父（Padre Manuel Teixeira）的研究，澳門曾出現過四個城市主保聖人：無玷聖母、聖約翰洗者、錫耶納聖加大肋納和聖方濟各沙勿略。

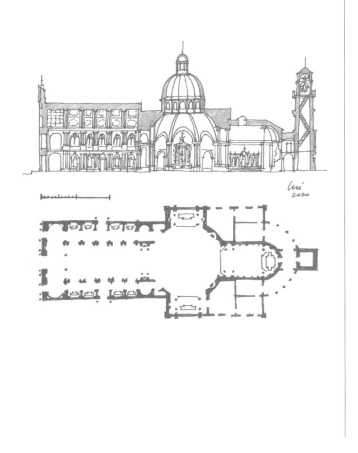

「天主之母」教堂 1904 年的重建方案（平面及剖面圖）（作者按歷史資料繪畫）

穌會的耶穌教堂（Chiesa del Gesù）的拉丁十字平面作為重建教堂的設計，並在十字交會處上方建造一個直徑 20 米、高 34 米的大圓穹頂，在教堂的後部，亦會建造一座高 28 米的鐘塔。

這個重建工作於 1904 年 12 月 4 日進行了奠基儀式，然而，工程沒有得到持續進展，其中的一個原因可能是 1910 年葡萄牙建立了共和國，所有宗教建築物被視為共和國的資產，政權的改變使天主之母教堂的重建產生了變數。

從 1904 年的重建方案可見，當時對遺址的利用與重建呈現一定的隨意性，即是只按照當時的需求和想法重建，並沒有考慮回復大火前原本的教堂面貌，這種重建特點與歐洲 19 世紀後期的建築遺產保護萌芽階段的做法有些類似，而且，天主之母教堂巴洛克復興風格的重建設計可被歸類為「風格式修復」的方案，即是透過重建，將建築物呈現出一種完整的建築風格，而該狀態可能在相關建築物的歷史上從未真實存在過。

國家紀念物

要講述 20 世紀澳門的建築保護，有必要先簡單介紹葡萄牙建築保護的歷史，因為當時在澳門負責建築方案的官員與技術人員主要來自葡萄牙，而且當時採用的法律法規亦是從葡萄牙引伸過來。

對於建築遺產的保護，葡萄牙算是其中一個較早開始的歐洲國家，1721 年葡萄牙國王唐‧若奧五世（D. João V）頒佈了命令，授予皇家歷史學院負責擬定葡國古代紀念性建築物的清單並進行保護的權力。19 世紀受到法國、英國和意大利的影響，葡萄牙開始出現具現代意義的建築遺產保護意識與措施，1880 年皇家建築師及考古學會制定了「葡萄牙王國的紀念性建築物清單」，將紀念性建築物劃分為六個等級。1901 年，葡萄牙設立了「國家紀念物委員會」，以研究對建築遺產的評定與保護，同年通過法規，規定了對已評定的紀念性建築物的保護措施。在葡萄牙共和國成立之前，1906 至 1910 年之間，共有 454 座建築物被評為「國家紀念物」，然而，這些建築物全部只位於歐洲大陸葡萄牙的國境內。

葡萄牙共和國成立後，1911 年通過法例，在葡萄牙設立里斯本、科英布拉及波爾圖三個地區的諮委會，負責相關地區「紀念物」的評定、保護和修復。

當時澳門受葡萄牙的管治，然而，由於 20 世紀初澳門的政治、經濟與社會條件等原因，澳葡政府並沒有將建築遺產保護相關的法例直接延伸至澳門，以展開對建築遺產的全面性保護。

遺址保護

儘管如此，對於天主之母教堂遺址（又稱聖保祿遺址），澳葡政府仍然是重視的。澳督於 1926 年頒佈批示，將該遺址視為等同於葡萄牙「國家紀念物」級別的遺產以實施保護，並詳細列出相關的措施，這是目前發現的澳門最早有保護建築遺產意識的官方文件，可以說，澳門對建築遺產的官方保護起始於大三巴牌坊。

為什麼澳葡政府頒佈保護天主之母教堂遺址的法規文件？從批示內容可以知道，教堂遺址及周邊當時佈滿寮屋，嚴重影響遺址的景觀與安全，而遺址的石構件長期被附近居民取去以作為建造房屋的石材，澳葡政府早於 1923 年已注意到該情況。1925 年 10 月 27 日遺址周邊發生大火，翌年遺址附近寮屋區再次發生火災，教區向政府要求作出具體的措施，以維護該座天主教在東方輝煌歷史的實物見證。

對於遺址的保護，批示列出了七項具體的措施。首先，警察機關負責監管遺址，經市政部門清拆沒有准照的建築物及寮屋後，禁止任何人再在遺址建屋及禁止繼續從遺址盜取石構件。其次，市政部門需清理遺址包括大石梯的周邊環境並裝設街燈，以便警方在晚間巡邏。第三，由工務部門對遺址進行必要的清理，清除對遺址造成破壞的植物及樹根，並盡可

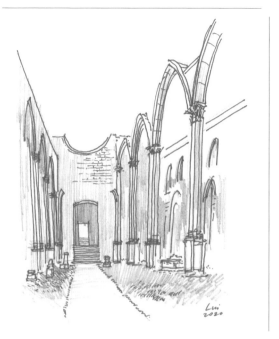

葡國里斯本嘉模遺址（作者繪）

能重組遺址的構件。第四，海港工程部門聯同工務部門尋找利用遺址堆土的方法。第五，按教區要求在遺址盡快加建圍欄，遺址的管理與維護由政府負責。第六，若教區擱置重建教堂的計劃，不應將遺址造成普通的公園，而是參考里斯本嘉模教堂遺址的做法，利用天主之母教堂遺址展示儲存於工務部門的古代建築構件與石碑刻，並對遺址外圍進行公園化建設。

第七，在來年度的財政預算，需根據工務部門的徵地與開路計劃而預留款項。

澳葡政府對天主之母教堂遺址的保護方式直接參考了葡萄牙的做法，而其保護的目的，除了作為旅遊景點的改善，最主要是保存葡萄牙在東方輝煌歷史的見證。因此，這是一項具有文化遺產意識的建築保護。

至於天主之母教堂遺址參考的葡國里斯本嘉模遺址，究竟是一項怎樣的保護項目？

里斯本嘉模遺址原是一座創建於 14 世紀，位於里斯本下城區西側小山崗的哥特式教堂及修院，因 1755 年里斯本大地震而塌毀，翌年以新哥特式風格展開重建，但由於相關的修會解散，教堂的重建於 1834 年停止，隨著受當時浪漫主義對中世紀遺址的喜好，尤其受英國「反修復」的理念影響，嘉模遺址維持了建築遺址的狀態，並於 1864 年成為葡國考古學會的會址及考古博物館。

1926 年澳葡政府對天主之母教堂遺址採取「建築遺址」形式的保護，以葡萄牙里斯本的嘉模遺址作為參考，可見當時澳葡政府受到英國「反修復」的思想影響。而今天我們看到的大三巴牌坊，就是受「反修復」影響、具意識保護的結果。

意識萌芽

為什麼 1920 年代澳葡政府會受浪漫主義「反修復」的思想影響？這個問題與澳門當時出現建築保護的倡議有關。澳門受葡萄牙管治，官員和高級技術人員都是由葡人和土生葡人擔任，歐洲的一些情況因葡人的關係而在澳門發生，例如現代意義的遺產保護意識的出現。

19 世紀的葡萄牙，不論政治、文化及工程技術方面均受到法國影響。法國文化人士梅里美（Prosper Merimee）及雨果的建築遺產保護思想，透過書籍與留學法國的葡國知識分子引入葡萄牙並得到推廣，除此，一些文化組織則較偏向英國的浪漫主義思想，尤其受威廉・莫里斯（William Morris）及約翰・拉斯金（John Ruskin）的影響，其中，英國「古建築保護協會」提出反介入保存的建築保護思想亦在葡萄牙植根。

葡萄牙現代的建築遺產保護概念首先由民間文化團體發起及推廣，後來才透過制定法律展開官方的保護，而澳門的情況跟葡國有點類似。

早於澳葡政府 1926 年保護天主之母教堂遺址的批示，1920年 6 月澳門的葡人文化人士組織了一個名為「澳門學會」（Instituto de Macau）的科學、文學、美術研究會，該會的

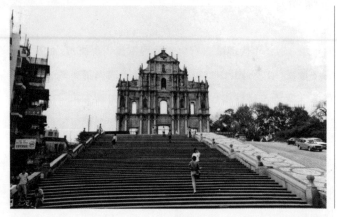

1980 年代的「大三巴」（鄭國興提供）

宗旨是研究葡萄牙在東方的影響及漢學，其工作包括：推動
澳門具歷史及藝術價值的建築物及物品的保護；創設一所博
物館；舉辦展覽；出版文化刊物；籌組書籍及檔案館；推廣藝術、
文學、科學和城市美學的知識等等。

為了推動建築物的保護，該會內部設立了「建築物評定委員會」
（Comissão de Classificação de Edifícios），由三名成員組
成，包括文第士（Manuel da Silva Mendes）、工程師 Eugénio
Dias de Amorim 及 Alferes Francisco Peixoto Chedas。

該組織在澳葡政府開展建築保護之前已提出相關的保護工作，

就當時的情況，「澳門學會」雖然是一個民間組織，但其 12 位成員全部是具有影響力的居澳葡人，他們當中有主教、神父、軍官、律師、詩人、工程師，因此，該組織能夠直接或間接影響澳葡政府的建築保護政策。

為什麼「澳門學會」要提出保護具價值的建築？他們受到什麼的影響？這對探尋澳門建築遺產保護的起源極為關鍵。在澳門半島有一條名為「文第士街」的街道，葡人文第士就是「澳門學會」的會長，亦是該會「建築物評定委員會」的其中一位委員，從文第士的生平可窺探建築保護意識在澳門的萌生。

文第士是一位來自葡萄牙的律師，自 1901 年來澳至 1936 年離世，文第士都在澳門生活，在當地曾擔任教師、律師、法官和市議會主席，他對中國文化有深入研究，在東望洋山的住宅曾收藏眾多的中國文物，部份藏品後來成為政府博物館的重要館藏。

文第士在 20 世紀初已關注維護澳門城市的特色，是澳門遺產保護的先行者。從他當時在澳門葡文報章發表的一些文章，能夠深入了解他的保護思想。1915 年 1 月 17 日發表的《城市美學》一文中，他批評工務部門在城市發展過程中忽略維護澳門的獨特性，讓缺乏美感的新建築物使原本具葡國特色的城市面貌變得愈來愈平庸。

1929 年的兩篇文章，除了表達對城市過度發展的不滿，亦從中知道文第士維護城市面貌背後的思想。其中一文寫道：

> 假如一個葡萄牙人在里斯本睡著了，經過一道魔法，一覺醒來身在香港，他一定會認不出自己到了什麼地方，但他肯定會知道這個城市不是一座葡萄牙城市。

> 又假設，同是這位葡萄牙人，一覺醒來時身在九洲洋，再往前，可以從船上看見東望洋聖母堂，然後又看見仁伯爵醫院、嘉思欄兵營和南灣的房屋，再遠一些眺望到鑄炮廠，最後，在山頂看到西望洋聖母堂，他此時就一定會對自己說，我不知道這是哪座城市，但我肯定是看見海邊的一座葡萄牙城市了。

> 他到了內港之後，卻又會感到茫然：這又是什麼？這些是什麼模樣的船隻呀？這是一些什麼模樣的陌生人哪？這兒那兒，我從未看過的陌生模樣兒的房屋，又是怎麼回事兒？我是在做夢呢，還是醒著？

> 繼此之後，他仍然帶著這個印象，走到議事亭前地。他揉了揉眼睛，像是做了一場超現實的夢剛剛醒來一樣，他就會瞧瞧市政廳以及監獄的花崗石建築，馬上又感到心裡踏實了，自己周圍的確是葡萄牙的事物。他在南灣

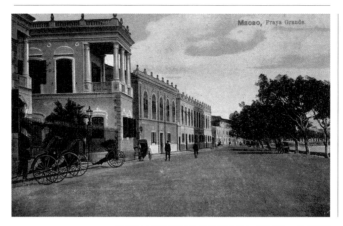

20 世紀初南灣的建築物充滿南歐特色（明信片，作者藏）

漫步之後，就想去看看鑄炮廠，然後參觀幾座教堂，那些教堂千真萬確都是葡萄牙的。

今天呢，儘管如此，但情況變了。近 30 年來，這座城市已經可悲地喪失了它大部份的葡萄牙特色。政府和當地人已經一頭栽地、幾乎是毫不猶豫地花費數以百萬計的澳門元，以所能想到的最糟糕的東西來取代好的東西，使這座城市垮掉、失掉民族性。過去或則有典型葡萄牙特色或則有典型中國特色的東西，已被摧毀了。從前我們這座城市在遠東是獨一無二的，是一座值得訪問的城市。而今天，我們這座城市卻是形狀模糊沒有特色的雜

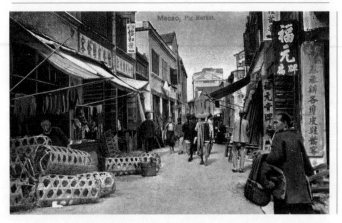

20 世紀初的華人街區（明信片，作者藏）

拌兒了。它原有的一切吸引人之處，那往昔的旖旎風光，都被擠走了，沒有留下絲毫痕跡。我仍然記得，當我初到澳門之時，曾聽到外國人如何欽羨與欣賞這座城市。

文第士對澳門葡國城市面貌提出的維護，具體地反映作為殖民者的居澳葡人對遠在歐洲伊比利亞半島故鄉的「殖民鄉愁」，同時亦帶「浪漫主義」和「東方主義」2 的態度觀看華人的生活街區。其對城市建築的維護不僅是對歷史文化的守護，亦

2. 在「西方」的知識、制度和政治經濟政策中，長期將「東方」假設並建構為「異質的」和「他者化」的思維。

不僅是為了旅遊的目的。

對於文第士的浪漫主義思想的來源，他在 1915 年 3 月 7 日發表過文章，提到當時倫敦與巴黎等歐洲城市文化的精神文明，其中引用了約翰・拉斯金（Ruskin）強調精神與道德的句子，並在文中舉出眾多例子，提出生活中追求精神層面快樂的重要性。

文第士對文化的追求、對城市美學的關注，與其文章追求精神層面快樂的觀點吻合。然而，這文章的重要性不僅是它提出的觀點，而是證明文第士在 1910 年代已經接觸了英國浪漫主義文化代表人物拉斯金的思想。

> 威尼斯的石頭引起拉斯金對過去、對歷任總督管治的威尼斯歷史的沉思。

從這段話可以推斷文第士知悉或讀過拉斯金 1853 年出版的《威尼斯之石》（*The Stones of Venice*），這本書對歐洲建築保護理念的形成有一定的影響。

由此可以推測，1926 年澳葡政府採取「反修復」的保護方式，一定程度受到了當時居澳葡人文化精英的建築保護思想、亦間接地受英國浪漫主義文化的影響。

Leal Senado

市 政 廳 大 樓

1928 及 1938-1939

圖書館

現今議事亭前地的市政署大樓，曾是昔日澳葡政府「市政廳」的舊址。在大樓入口大廳石梯級通往後花園的廊道牆壁上，鑲嵌著一塊 1940 年的葡文石碑，記載著市政廳大樓 1939 年曾實施的一次大規模修復工程。

在介紹這項修復之前，先看看 1928 年在該歷史建築物的另一項設計。

上一章曾經提及，澳葡政府於 1926 年參考在葡萄牙的「反修復」方式，有意識地保護俗稱「大三巴」的天主之母教堂遺址，讓其保持遺址公園的狀態。對於其他的歷史建築物，當年政府又怎樣處理？

關於市政署大樓的旅遊資料，都會介紹其非常具特色的圖書館，整個圖書館面積不大，但巴洛克風格的黑色木書櫃從地板至天花包圍著整個空間，配以路易十五時代風格的家具及柚木地板，加上大量的歐洲古籍藏書，小小空間讓人感到恍如置身 17 世紀歐洲。

原市政廳大樓的建築物於 18 世紀建造，然而，該巴洛克風格的圖書館卻是 1920 年代的設計。

1928 年圖書館的設計圖（立面及門框裝飾剖面）
（作者按歷史資料繪畫）

為了設立「澳門公共圖書館」，1927 年，市政廳提供了位
於大樓一樓會議大廳旁的兩個空間，1928 年在工務部門的
Duarte Veiga 中校工程師領導下開始圖書館的籌建工作，首
先安排當時仍使用該空間的郵政部門遷出，並於 1929 年 2 月
完成了將該兩個大廳改造為公共圖書館的工程，直至 1931 年
7 月圖書館的運作仍由工務部門管轄。

（上）葡國瑪弗拉修院圖書館及
（下）1928年設計的澳門市政廳大樓圖書館（作者繪）

上述 1928 年的圖書館方案由 Remédios & Mylo（利味調及米路畫則工程師）設計，有認為是仿照葡國瑪弗拉（Mafra）修道院圖書館，該圖書館吸引人之處在於優美的木工藝，增加了恬靜及舒適的環境，而兩層高的書櫃被排放於讀者閱覽區的四周。葡國瑪弗拉修道院圖書館的書櫃是 1771 年由 Cónegos Regrantes de Santo Agostinho 修會從巴西訂購，由葡國著名建築師 Manuel Caetano de Sousa 採用法國路易十五時代的風格而設計，手工非常精緻。

從藏於澳門檔案館的 1 比 25、1 比 10 及 1 比 1 的設計圖可見，圖書館採用 18 世紀葡萄牙巴洛克風格的書櫃、門窗及裝飾設計，圖則畫得非常詳細，然而，這並非該設計小組的一貫風格。同年，利味調及米路亦設計了下環街市，該設計卻帶有現代風格並採用鋼筋混凝土結構，對比兩個設計項目可見，在市政廳大樓的圖書館方案中，設計師為了配合巴洛克風格的會議大廳，在歷史建築中採取仿古的風格，可被視為「風格式修復」的設計——為了凸顯某一建築風格，在歷史建築物中引入從未曾有過的設計，這是「反修復」派所不贊同的。

市政廳與市議會

在繼續講述大樓修復之前，先簡述市政廳大樓及市議會的歷史，這對理解 1939 年的工程有幫助。

18 世紀的議事亭（作者根據《澳門紀略》繪畫）

舊稱市政廳大樓的樓宇是澳門其中一座歷史悠久的建築物，自 1583 年葡人建立市議會（Senado，又稱議事會、議事公局），估計在現時大樓的位置已建成了首座市議會的建築物。

18 世紀成書的《澳門記略》就附有當時「議事亭」的圖像，由一座中式硬山建築及一座歇山頂四方亭組成，周邊建有圍牆。澳門葡人學者高美士（Luís Gonzaga Gomes）認為該圖顯示的就是最早的市議會。

1784 年，新的建築物興建，當時的建築物規模大概與現存的大樓相若，建築方案由 Patrício de S. José 設計，大樓包括

市議會和監獄。

18 世紀末，隨馬戛爾尼伯爵（Lord Macartney）來華的 George Staunton 曾描述，市議會大樓高兩層，由花崗石建造，立面由一系列古典柱組成。

居澳英國畫家喬治・錢納利（George Chinnery）1830 年畫的素描，亦可見到大樓的立面由古典柱組成，入口大門與一樓窗楣帶有巴洛克風格的裝飾，大樓上蓋採用西式金字屋頂。

然而，該大樓於 1874 年的「甲戌風災」受到了嚴重的破壞。風災後市政廳大樓建造了新古典風格的立面，據巴士度（António Joaquim Basto）1898 年對大樓規模的描述，一樓前部建有用於舉行市議會的大廳，地面層右側設有衛生部，左側是市政部，而一樓還有通道通往監獄，是一座多功能的政府建築。

1928 年，如上文提及，在大樓的一樓闢出空間改建為圖書館，1931 年，在大樓地面層加設了郵政局，1940 年代法院也曾設於大樓。

市政廳大樓雖然具有多種政府功能，但其最主要是作為市議會的辦公場所。

1939 年大規模維修之前的市政廳大樓（1938 年的澳門旅遊紀念小冊子，作者藏）

什麼是市議會？這與早期葡人在澳門自治有關。澳門市議會成立於 1583 年，經葡印總督於 1586 年確認，採用葡萄牙中世紀的市政模式，享有國王授予的政治、司法和行政權。其自治權在 1783 年 4 月 4 日葡萄牙女王唐娜‧瑪麗婭一世（D. Maria I）頒佈《王室制誥》（*Providência Régias*）授予總督主導澳門地區政治與生活權力後，一度被削弱和恢復，但自 1834 年 1 月 9 日葡萄牙中央政府頒佈的市政選舉法令後，澳門市議會的自治權力被完全刪除，淪為只限處理市政廳事務的管理機構。

1999 年 12 月 20 日政權移交前，市政廳大樓正面三角形山花

刻有澳門市徽,其下刻著葡文「LEAL SENADO」(忠貞的議
會),是 1810 年葡萄牙國王唐‧若奧六世(D. João VI)贈予
市議會的榮譽稱號1。另外,現今大樓入口大廳石梯級上方的
圓拱門上,保存著一塊弧形牌匾,與 1581 至 1640 年間葡萄
牙因王位繼承而與西班牙合併的歷史有關,儘管當時葡西兩
國合併,但澳門始終沒有懸掛西班牙國旗。1640 年葡萄牙脫
離西班牙復國後,1654 年葡萄牙國王唐‧若奧四世(D. João
IV)因澳門市民的忠誠可嘉,特賞給匾額,刻字「天主聖名
之城澳門,沒有任何城市比其更忠貞」(Cidade do Santo
Nome de Deus de Macau, Não Há Outra Mais Leal)。

修復大樓

是時候回到本章要講述的修復工程,1936 年 8 月,澳門受到
了強烈颱風的侵襲,市政廳大樓再次受損。1938 年 6 月,工
務部門主管 José Rodrigues Moutinho 提出了維修和改建工程
的主要內容:一定程度上保存和復原具歷史及建築價值的部份,
但不影響對內部空間的重新佈局,使各部門能按比例獲得合適
的空間與更好的衛生條件;大樓的地面及受損的間隔需要更換

1. 1810 年 5 月 13 日發自里約熱內盧的攝政王敕書,同意澳門議事會前加上「忠
貞」字樣。若奧六世給澳門此殊榮是為表彰澳門葡人,在打擊威脅殖民地利益的海
盜張保仔的行動中取得的功績,和澳門在很多危急時刻向印度提供的重要救護。

和重建；方案保留主要牆壁，改建立面不同形狀的窗洞，使其在建築上達至整體的和諧，同時為室內空間提供充足的光線與通風；方案還提出在天井主石梯後方建造後花園。

工程助理 Gastão Borges 負責了該改建的設計，工程於 1940 年完工，並於當年 6 月 2 日舉行揭幕。

1940 年完成的改建，大樓的外貌沒有明顯的改變，最主要是將西式金字頂改為平屋頂，入口上部的三個落地拱窗改為帶三角形窗楣的矩形落地窗，使整個立面顯得更統一。而原本放在大樓正面上部三角楣的葡萄牙王朝徽章，則以澳葡時期的澳門市徽取代。至於新建的後花園，則以象徵葡萄牙航海時代的地球儀為中心，以圓形作為花園的空間平面設計，並在花園後方正中央加設帶有葡萄牙王朝徽章的水泉。花園的兩側，分別豎立賈梅士（Luís Camões）2 和若翰・迪奧士（João de Deus）3 的半身像。

在 Borges 的設計圖則可知，他在大樓加設了巴洛克風格的藍白色葡國瓷磚裝飾，使大樓增添不少葡國特色。

2. 賈梅士（約 1524-1580），被公認為葡萄牙最偉大的詩人和西方最偉大的詩人之一，最著名的作品是史詩《葡國魂》。
3. 若翰・迪奧士（1830-1896）是 19 世紀葡萄牙著名的教育家及詩人，對葡國教育制度進行革新創造，協助文盲接受教育。

1980 年代初市政廳會議大廳（黃生攝）

新國家與兩個百年紀念

市政廳大樓在過去經歷過多次的維修與改建工程，為什麼只有這項 1939 年的工程有石碑刻作紀錄？

細看石碑的葡文內容：此國有樓宇在 1939 年被修復、擴建及完善，由殖民地總督巴波沙 4（Artur Tamagnini de Sousa Barbosa）閣下於 1940 年 6 月 2 日揭幕，藉此慶祝兩個百周年紀念。

4. 第 107、111、114 任澳門總督（任期 1918 年 10 月 12 日至 1919 年、1926 年 12 月 8 日至 1931 年、1937 年 4 月 11 日至 1940 年）。

1940 年有什麼特別？什麼是「兩個百周年紀念」？這與葡萄牙的歷史有關。

葡萄牙於 1910 年 10 月 5 日建立共和國（因此澳門有「十月初五街」作紀念），然而，共和國成立最初 20 多年的政治非常動盪，派別鬥爭不斷，在 16 年內更換了 8 個總統、內閣更換了 50 次，除了政治不穩定，亦遇到 1914 至 1918 年的第一次世界大戰，葡萄牙在一戰中雖然獲得勝利，卻造成 5,000 人死亡的損失。葡萄牙社會希望有一個穩定及能發展經濟的政府，1926 年 5 月 28 日戈麥斯・達・科斯塔（Gomes da Costa）在布拉加（Braga）宣佈起義，並得到了所有北方部隊的響應。隨著共和國總統和最後一名內閣總理辭職，葡萄牙開始了 1926 至 1933 年的軍事獨裁。

然而，軍事獨裁初期的局勢更加惡化，1927 年，原來失敗的政治勢力企圖採用軍事政變以重掌政權，經過幾場激烈戰鬥後政變失敗。

這時期國家軍費大幅增加，赤字驚人。財政問題促使政府招納葡萄牙科英布拉大學經濟學教授安東尼奧・德・奧里維拉・薩拉查（António de Oliveira Salazar）[5] 入內閣，自他上台後，

5. 薩拉查於 1932 至 1968 年擔任葡萄牙總理，是「新國家時期」的最高統治者。

大樓內仿巴洛克風格的葡國瓷磚（作者攝）

國家預算平衡，貨幣穩定，財政管理井然有序，使薩拉查得到崇高的威望。

1929 年，薩拉查被視為獨裁政府中的智囊和最強有力的人物，1932 年更被任命為部長會議主席，他挑選文官組成一個文職人員佔多數的內閣，軍人逐漸被科英布拉大學的教授取代。

1933 年，新政府透過公民投票通過了新的憲法，開始「新國家時期」（Estado Novo，1933 至 1974 年）。

「新國家時期」的政府禁止了反對派的活動，實行新聞控制，

大樓的天井及石階梯（作者攝）

全面改組政府部門，實施長達半個世紀的獨裁統治，實現了
政府人員和方針的長期穩定。

這時期在葡萄牙國內，政府集中推行公共建設和發展經濟，
在國際上面對各種利益爭奪，努力維護葡萄牙的政治和經濟
獨立，保衛在海外屬地的利益。

1940 年對葡萄牙歷史非常特別，它是葡萄牙王國的建國 800 周年和光復（脫離西班牙復國）300 周年的「兩個百周年紀念」，為宣傳國家的發展與進步，獨裁政府在里斯本隆重舉辦了「葡萄牙世界博覽會」，以典型法西斯手法闡述過去、表現當前和展望未來，全面展示葡萄牙及其屬地的經濟實力。

除此，葡萄牙的殖民地及管治地均舉辦相關的慶祝活動，在澳門，澳葡政府當年除了以修復市政廳大樓作為其中一項官方慶祝項目，亦同年落成並揭幕了雀仔園街市和「五·二八運動場」（俗稱蓮峰球場，為跑狗場所在地）兩項現代設施，亞馬留銅像（俗稱銅馬）、美士基打銅像亦是當年揭幕。

因此，市政廳大樓於 1938 至 1939 年間的修復並非普通的工程，而是帶有強烈的政治目的性。

在工務部門主管提出「一定程度上保存和復原具歷史及建築價值的部份」的指導思想下，工程助理的方案一定程度顯現對市政廳大樓歷史風貌的尊重，其設計力求維持大樓風格與設計的統一性，並加強其葡國特色，在當年特定的政治背景下，讓該政府建築物在風格較完整的面貌下重新揭幕，以慶祝葡國的「兩個百周年紀念」。

1976年前的保護

在澳門半島的中部，高樓林立的城市環境中，隱藏著一個澳門僅有的蘇式園林。俗稱「盧九花園」的盧廉若公園，原本是清末民初華人富商盧九家族的私家花園「娛園」，其後由澳門政府收購，經歷修復並於1974年向公眾開放。

盧九花園的修復是1976年澳門頒佈首份「文物保護法」前的一項具重要性的修復項目，在講述這項修復之前，先介紹一下1976年以前的一些保護措施，包括1950年代澳葡政府嘗試制定建築遺產的清單。

澳葡政府於1920年代開始對「大三巴」進行保護，然而，在1950年代之前，由於澳門的情況，一方面注重發展城市，另一方面缺乏建築專業技術人員，澳葡政府並沒有將葡國1901年關於「國家紀念物」的保護法規引用於澳門，但仍採用了一些方式維護城市的特色，包括1940年設立審美委員會，對城市建築發展、城市衛生及美觀給予意見，同時對紀念碑和包括華人廟宇的重要建築物作維護。城市景觀維護當時一定程度與澳門的旅遊發展有關，而發展旅遊是葡萄牙「新國家時期」政府的一項重要政策。

1953 年，澳門總督史伯泰 1（Joaquim Marques Esparteiro）透過訓令，直接及完整地將葡萄牙的建築遺產保護法延伸至澳門，設立了評定國家紀念物、具公共價值的動產與不動產及具有考古、歷史、藝術或景觀價值的元素或組合的委員會。

澳督史伯泰為何要這樣做？這與「新國家時期」葡萄牙對殖民地及管治地的收緊管理有關。儘管葡萄牙從 1840 至 1970 年代對澳門實行直接殖民管治，但自葡萄牙共和國成立至 1933 年之前，透過 1917 年《澳門省組織章程》、1920 年第 7030 號法令及 1926 年《澳門殖民地組織章程》，葡萄牙中央政府給予了澳葡政府在行政、財政上享有不同程度的自主權。尤其是 1920 年第 7030 號法令，賦予各殖民地高度的自治，以適應各殖民地的發展。

然而，「新國家時期」葡萄牙的獨裁政府透過 1933 年憲法及《殖民地法案》，各殖民地都沒有單獨的組織章程，一概依《葡萄牙殖民地帝國組織章程》和《海外行政改革法》進行內部管理，加強中央集權，削減殖民地的自治權，這樣的管理方式在澳門維持至 1955 年。就在這段期間，1949 年葡國的法規要求：各市政府應該在其管轄範圍推行國家紀念物、具公共利益的不動產或動產、具考古、歷史、藝術或景觀的組合體的評定。

1. 第 117 任澳門總督，任期 1951 年 11 月 23 日至 1957 年。

其實，未有 1949 年的法規前，葡萄牙各地（包括管治地）的市政府是沒有權限評定建築遺產的。對於 1949 年的葡國法規，澳葡政府首先於 1953 年 11 月 28 日將法規原文轉載於澳門政府《公報》，同年 12 月 12 日透過總督訓令在澳門執行相關法規，並組織了一個評審委員會，專責評定「澳門省」內的國家紀念物、具公共利益的不動產或動產、具考古、歷史、藝術或景觀價值的組合體。

以下是委員會評定的一份清單草案，由於後述的一些原因，該評定清單最終並沒有被落實。

當時的「國家紀念物」清單草案分三個類別，其內容偏重反映葡萄牙在澳門的歷史。其中，宗教紀念物（Monumentos Religiosos）有天主之母教堂遺址（俗稱聖保祿遺址）、望德聖母教堂、聖奧斯定教堂、主教座堂、聖老楞佐教堂、玫瑰堂、聖若瑟修院教堂、聖安多尼教堂；軍事紀念物（Monumentos Militares）有聖保祿炮台（大炮台）、東望洋炮台、聖地牙哥炮台、馬交石炮台、望廈炮台、燒灰爐炮台、加思欄炮台、氹仔炮台；而其他紀念物（Monumentos Diversos）有賈梅士石洞、關閘拱門、得勝紀念碑、亞馬留銅像、美士基打銅像、華士古達嘉馬紀念碑、路環戰勝海盜紀念碑、歐華利石像。

除了上述的「國家紀念物」清單，「具歷史或公共利益的不動

1980 年代的關閘拱門（鄭國興提供）

產」（Monumentos históricos ou de interesse público）有：西望洋山教堂、聖家辣教堂、台山花地瑪教堂、氹仔嘉模教堂、路環聖方濟各教堂。

至於「澳門省」級的建築遺產名單（Património da Província），草案包括：南灣澳督府、市政廳大樓、仁慈堂大樓、白馬行醫院大樓、鏡湖醫院、孫公館（即現今的「國父紀念館」樓宇）。

分析該清單，共 35 項遺產被選中，其中「國家紀念物」共 24 項、「具歷史或公共利益的不動產」共 5 項、「澳門省」遺產共 6 項。在 24 項「國家紀念物」中，宗教、軍事和其他紀念物

1980 年代的亞馬留銅像（鄭國興提供）

各有 8 項，數量非常平均，然而，它們全是代表葡國文化的
遺產。8 項宗教紀念物全是天主教教堂，而 8 項其他紀念物，
全是與葡萄牙歷史及澳葡殖民政權有關，其中，賈梅士石洞
象徵葡國的愛國主義；華士古達嘉馬紀念碑及歐華利石像代
表葡萄牙在東方的航海歷史；得勝紀念碑和路環戰勝海盜紀
念碑代表澳葡政府在澳門的戰績；最後，關閘拱門、亞馬留

銅像和美士基打銅像代表澳葡殖民者的勝利。

而且，亞馬留銅像、美士基打銅像及歐華利石像都是在 1940 年以後建設，是「新國家時期」的產物，距當年評定時只有十多年的歷史，其評定顯然具有強烈的殖民意識。

委員會內雖然有一名華人，但是，整份清單只有兩項華人的建築物被評為「澳門省」遺產：鏡湖醫院與孫公館。當時澳門信奉佛教和道教的人口遠遠多於天主教人口，然而清單內連一項中式廟宇都沒有，顯然清單的目的是要保存葡萄牙的文化，而鏡湖醫院與孫公館之所以成為兩個特例，是因為澳葡政府要對掌控澳門經濟的華商及當時葡政府承認的國民政府示好。

那麼，沒有專門的法規和清單，澳葡政府怎樣保護歷史建築？在葡萄牙，1951 年制定的《都市建築總章程》明文規定了市級政府有權對已評為市級的建築或自然遺產發出建造、重建、改建的工程准照或禁止相關的工程。

被視為「省」的澳門，在 1963 年的《都市建築總章程》中亦包括對「國家紀念物」與保護區的規定：凡在「國家紀念物」或具公共利益的不動產的保護區內的一切建造工程或對現存建築物的改建，工務、港務暨運輸部門在未獲得評定遺產部門的意見前，不能發出工程准照。凡可能破壞已評定建築物

歐華利石像（作者攝）

價值的工程均需禁止。對於已受損的具歷史、藝術或考古價值的建築物，工務、港務暨運輸部門在得到評定遺產部門的意見後，可批准對已受損建築物的復原和按原貌的重建工程。而對於已評定、具公共價值的古樹名木，除非有即時危險或危及鄰居，否則禁止砍伐。

另外，1961 年澳葡政府設立了大炮台保護區，此做法可能受 1936 年葡國在「國家紀念物」設立保護區的法規影響。1961 年頒佈的法規主要為了限制大炮台區域的發展，保護大炮台的景觀及安全。

還有，為了保護前地空間的利用，1966 年澳葡政府透過訓令，禁止在康公廟前地、媽閣廟前地、議事亭前地、板樟堂前地、崗頂前地、花王堂前地、大堂前地、包公廟前地及柯邦迪前地興建永久性建築物。

對於綠化環境的保護，1960 年澳葡政府頒佈批示，設立委員會以研究提高東望洋山與媽閣山之價值。

由此可見，在 1976 年澳門首條文化遺產保護法頒佈之前，澳葡政府除了個別地保護建築遺產，亦重視城市建築景觀、前地空間及綠化環境的維護。

1960 年代人員的引入

直至「新國家時期」的終結，澳葡政府仍然沒有落實「國家紀念物」的保護清單，即是說，葡萄牙對「國家紀念物」及建築遺產的相關保護法律，只能透過澳葡政府的立法證書、批示與訓令，選擇性地引入一些特定的法規，針對某特定的保護對象施以保護。

盧九花園人工湖與假山（作者根據歷史資料繪畫）

為何「國家紀念物」及建築遺產的保護清單一直沒有落實？其原因之一是當時澳葡政府著力於城市的發展，另外的原因是在澳門缺乏建築保護相關的技術人員。

城市發展方面，澳葡政府 1933 年首次提出興建連接澳門與冰仔的大橋及連接路環與冰仔的公路；為發展海島，1940 年 11 月 30 日組織了委員會以調查研究海島的「繁榮發展計劃」（Plano de Fomento das Ilhas）；1938 至 1946 年，澳葡政府對外港進行了新的填海。

葡萄牙「新國家時期」提出的「繁榮進步」，成為 1940 至

1960 年代澳葡政府主要的施政目標，澳葡政府亦著重城市的經濟與旅遊發展，在這段時期落成了不少新的建設。

澳督史伯泰提出在路氹建造國際機場的構想，以減少澳門對中國內地及香港的依賴，提高澳門的貿易及旅遊地位。對於旅遊發展，1950 年澳葡政府公佈了海島的旅遊利用計劃，史伯泰在其施政方針中，將發展旅遊（尤其是氹仔及路環）放在很重要的一環。

踏入 1960 年代，繁榮澳門的基本政策在馬濟時 2（Jaime Silvério Marques）的政府中繼續執行，注重城市建設及海島的開發，發展旅遊，吸引遊客來澳以刺激各行業，成為澳葡政府一大目標，亦是當時世界各地城市致力發展的業務。

關於建築技術人員，葡萄牙規定了在葡國及其管治地的認可資格。1911 年的《屬地工程公所章程》3 中已規定相關人員需要具備葡國或同等的外國專業學歷；1933 年的法規（*Diploma legislativo n.°287,1933*）規定了當時葡萄牙殖民地的建築師資格，1947 年亦有相似的法規（*Decreto 36:175,1947*）。由於相關的規定，20 世紀初至 1960 年代，在澳門的建築師人

2. 第 119 任澳門總督，任期 1959 年 9 月 18 日至 1962 年。
3. 在 1930 年葡萄牙通過《殖民地法案》之前，葡國視澳門為屬地。

數極少，主要由葡人及土生葡人壟斷。

為制定澳門城市發展規劃及維護城市建築，1962 年澳門總督 羅 必 信 [4]（António Adriano Faria Lopes dos Santos）引入一組年輕的葡人建築師，其中包括在「繁榮計劃廳」[5]（Departamento do Plano de Fomento）工作的韋先禮（Manuel Vicente）和馬斯華（José Maneiras）。

他們建議總督向葡國中央政府要求，委派一位建築遺產保護專業人員到澳門，參與制定城市發展與維護的規劃，該要求最終被接納。1973 年 6 月葡國政府委派了當時在莫桑比克負責建築遺產保護工作的 Pedro Quirino da Fonseca 建築師來到澳門，在一個多月的時間內進行實地調研，並給予澳葡政府關於制定城市發展與維護規劃的意見。

修復花園

盧九家族於 19 世紀末在龍田村購地，後來從廣東請來李大全和劉吉六為其建造園林，大興土木，使盧園成為極富蘇州名

4. 第 120 任澳門總督，任期 1962 年 4 月 17 日至 1966 年。
5. 葡萄牙「新國家時期」，獨裁政權自 1953 年推行過三次各為期五年的「繁榮計劃」（Plano de Fomento），「繁榮計劃廳」是澳葡政府在澳門落實相關政策及制定澳門城市發展規劃的部門。

園風韻的私家花園。

清末嶺南詩人汪兆鏞在其《澳門雜詩》的《詠娛園》這樣描寫：「竹石清幽曲徑通，名園不數小玲瓏。荷花風露梅花雪，淺醉時來一倚筇。」

整個宅園佔地甚廣，原本建有家族的大宅群、花園、戲台及子弟讀書的地方。1930 年代開始，花園一部份土地成為培正中學的校園，一部份用作嶺南小學校址。

1967 年，居澳的葡萄牙學者阿瑪羅（Ana Maria Amaro）以葡文出版了一本研究當時盧廉若花園的書籍，詳細介紹花園的規模和佈局，藉此向葡人介紹中國的傳統園林文化。阿瑪羅透過盧廉若之侄盧榮錫所提供的資料及憶述，在書中還原了花園的面貌。

整個大宅花園的入口原本位於花園西邊的賈伯樂提督街，從正門進入，首先是一個噴水池，以一「卐字符」為平面設計，噴水柱以鐵鑄造，上面有鶴與蜥蜴雕塑作裝飾，噴水池背後是盧家的西式大宅（現今用作培正中學的行政樓）。大宅主要採用古典折衷式樣設計，室內採用中式圖案與雕刻裝飾，體現主人中西合璧的品味。

「ㄩ字符」噴水池南側建有遊廊連接入口與西式大宅，並設分支通往大宅南面的春草堂（現今盧廉若花園內的春草堂）。該建築物原用作會客，外觀採用古典折衷風格，南方靠人工湖的立面建有凸出的陽台並設有類似「美人靠」的圍欄，陽台現今建有中式飛簷，然而 20 世紀初的設計則帶有摩爾風格[6]。昔日，人工湖中曾建有「池心堂」，用於接待賓客。

民國成立後孫中山來訪澳門時，曾於春草堂與澳門人士合照。1960 年代，在春草堂東側仍存有一茅草搭建而成用作課室的房屋，原為盧家用以招待客人短居的「茅亭」，其位置於獅子林旁，現為一片空地。

春草堂的西面圍牆曾設有一門，以連接盧煊仲（盧廉若次弟）的宅園。圍牆前面建有一水池，飾有浮雕、假山，為李大全之作（現今的亦濠池）。再向南見一六角亭，名為「蘭亭」（現今的挹翠亭），蘭亭旁往昔建有專用作培植蘭花的花房，而蘭亭一側開有一口刻著「龍泉井」的古井。

沿假山曲徑繼續往南，迎面有一月洞門（現今的「屏山鏡海」），其前方是一個圓形小廣場，小廣場中心築有假山，

6. 摩爾風格（Moorish Architecture）指中世紀在北非、地中海與南歐伊比利亞半島的穆斯林摩爾人的建築風格。

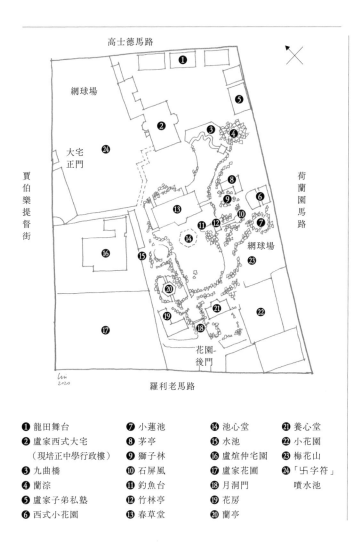

高士德馬路

網球場

大宅
正門

賈伯樂提督街

荷蘭園馬路

網球場

花園-後門

Liu
2020

羅利老馬路

❶ 龍田舞台
❷ 盧家西式大宅
　（現培正中學行政樓）
❸ 九曲橋
❹ 蘭淙
❺ 盧家子弟私塾
❻ 西式小花園

❼ 小蓮池
❽ 茅亭
❾ 獅子林
❿ 石屏風
⓫ 釣魚台
⓬ 竹林亭
⓭ 春草堂

⓮ 池心堂
⓯ 水池
⓰ 盧煊仲宅園
⓱ 盧家花圃
⓲ 月洞門
⓳ 花房
⓴ 蘭亭

㉑ 養心堂
㉒ 小花園
㉓ 梅花山
㉔「卐字符」
　 噴水池

20 世紀中葉盧家大宅與花園的空間佈局（作者根據歷史資料繪畫）

1960 年代已經非常破損，假山內部的金屬支架外露；地面則採用黑白色石拼砌幾何圖案；廣場四角處還豎立了四支石燈柱（現時該處仍然保留著其中一對燈柱）。

小廣場以東為殘破的養心堂，是原本盧家接見賓客之處。養心堂東邊是小花園，當時亦已經荒廢（現今建有百步廊），其北是「梅花山」，土丘上建有小亭以供奉佛像。梅花山往北有一小蓮池，其旁原設有網球場及西式小花園。

再往人工湖方向走，遇見一大型假山，其下方闢有人造洞穴，上方建有觀景台。假山旁建有「竹林亭」（現今的人壽亭），亭的兩旁植有竹林。從竹林亭朝人工湖的方向是釣魚台，建有小碼頭，用作登船。亭的東側是大型的石屏風（現今的仙掌石）。

再往北行便到了獅子林，奇石異岩仿似一群小獅子。昔日茅亭以北是一四方亭（現今的碧香亭），亭的一端連接著九曲橋。曲橋的造型採用多組曲線，迂迴蜿蜒，是園林的一大特色。

四方亭以北是全園最高的假山，其上設有人工瀑布，昔日名為「蘭淙」，又稱「曲水流觴」（現今名為玲瓏山）。假山之北原建有供盧家子弟讀書的私塾。另外，沿高士德馬路的地段原本還建有「龍田舞台」，用以看戲娛樂。

月洞門（作者攝）

釣魚台與春草堂（作者攝）

比對以上的描述可見，由於現今的花園入口設於南面，其實是昔日花園的後門，因此花園的參觀路線與原有的路線前後方向相反，儘管如此，園林的原有格局及建築物基本保留至今。

1944 年俄籍建築師喬治‧史密羅夫（George Vitalievich Smirnoff）逃避戰火來到澳門，在土生葡人羅保（Dr. Pedro Lobo）的資助下，繪製了一批澳門的城市風景水彩畫，其中有三幅是 1945 年在盧家花園內繪畫，記錄了當時園中的建築、山石、水體及植物的佈局，與現有景觀基本上沒有太大分別。

另外，1940 年代的澳門航拍照亦顯示了當年的花園，除了因用作校園而增建的一些房屋，花園的整體佈局基本仍然維持。

1973 年政府購得花園，僅僅用了六個月便完成修復工程，從所用的時間可以推測，工程應該只是拆卸為用作嶺南小學校舍而增建的設施，並重新修建園內的一些建築物，從現場可見，園內所有亭閣的匾額都是 1970 年代新造，並請當時一些華籍文化人士題寫。

土生葡人建築師馬若龍（Carlos Marreiros）認為，盧九花園是 1970 年代澳門最重要的文物保護項目。然而，對比修復前後的設計，雖然花園基本的佈局與建築物仍然維持，但亭閣名稱及入口位置的改變，均對遊園的體驗及觀感造成很大的

碧香亭與九曲橋（作者攝）

影響，而且，建築物的修復亦缺乏對原貌的考究，可見當時澳葡政府在修復花園時未有深入理解中國傳統園林的文化，只是從建築學角度作維護。

上述工程是澳門頒佈文化遺產保護法前一次最重要及最具代表性的修護實踐，其時公園與荷蘭園馬路建築群一起進行修復，並於 1982 年獲得亞太旅遊組織文物保護獎（PATA Heritage Awards）。

Capítulo IV

第 四 章

Fortaleza de São Tiago da Barra

聖 地 牙 哥 古 堡

1978-1980

※　聖地牙哥古堡活化後的古蹟酒店入口（作者繪）　※

1976 年的保護法

1901 年，葡國通過了對已評定的紀念性建築物的保護法規，開始具體及有措施地保護建築遺產。

澳門雖然受葡萄牙管治，然而，1953 年澳葡政府才執行葡國的法規，組織委員會以評定在澳門的「國家紀念物」，在 1976 年澳門首條遺產保護法定立之前，澳門並未有已評定的建築遺產。

為何澳葡政府於 1976 年制定澳門的第一條遺產保護法？

要回答這個問題，先看看 1960 年代至 1976 年之間葡國面對的情況及其管治地所發生的事情。

第二次世界大戰後，歐洲的殖民國家相繼承認其殖民地的政治獨立。當中，葡萄牙卻拒絕加入非殖民化運動的行列，並提出葡萄牙是一個跨大陸和多種族的國家，其位於歐洲大陸以外的領土都是國家的組成部份。

1961 年，印度聯邦舉兵佔領了果亞、第烏和達茂三座城市，結束了葡萄牙在印度的海外省主權。同年，安哥拉爆發了游擊戰爭，接著在葡屬幾內亞和莫桑比克也發生類似的情況，

迫使葡萄牙需在非洲長期維持龐大的兵力，消耗了巨大的軍事開支。反對非洲戰爭與反政府的運動激增，1974 年 4 月 25 日，葡萄牙爆發「武裝部隊運動」，推翻了政府，是為「四・二五」革命。

革命結束了「新國家時期」的獨裁統治，給葡萄牙的發展帶來很大的轉變。就殖民地的問題上，葡萄牙對其在非洲及亞洲的屬地與管治地展開非殖民化。另一方面，隨著民主政體的逐步恢復，葡萄牙亦逐步重新融入到西方社會。

在非殖民化的進程中，葡萄牙在非洲的殖民地紛紛獨立。至於在亞洲，1974 年 9 月葡萄牙與印度簽署協議，放棄所有其於印度的領地。而東帝汶，葡政府則允許當地舉行全民公決。

對於澳門，1975 年葡萄牙從澳門撤走駐軍，1976 年頒佈《澳門組織章程》，將澳門的地位從葡萄牙「殖民地」轉變為臨時由葡萄牙管理的中國領土。

葡萄牙「四・二五」革命之前，澳門被葡國政府視為殖民地、屬地和海外省，而根據《澳門組織章程》，澳門擁有行政、經濟、立法及司法自治權，澳葡政府因此可以對各種事務自行立法，澳門的第一條「文物保護法」就是在這歷史背景下產生的。1976 年澳門首次確定建築遺產的官方清單，影響了往後

建築遺產保護在澳門的發展。

1976 年 8 月 7 日，澳葡政府頒佈第 34/76/M 號法令 1，是澳門第一條較全面的「文物保護法」，確定了受保護的建築物、建築群及地段的名單，同時設立一個直屬澳督的「維護澳門都市、風景及文化財產委員會」。

在這條保護法中，清晰列出了澳門、氹仔及路環合共 92 項被認為對公共有利、並對澳門所有居民均有價值的財產，其分為：1）具有歷史性價值的屋宇；2）城市化組合、屋宇組合、雕繪組合及遺蹟、代表古代人民或澳門歷史時代者；3）具風景情趣的地方，包括綠化區、樹叢或特別令人注意的單獨樹木；4）具有人類學、考古學或歷史學意義的物品或遺蹟之地方；5）在上述所指地方發現的歷史文物。

至於「維護澳門都市、風景及文化財產委員會」，由五名成員組成，直接由澳督管轄，附設於秘書處。委員會的職責包括：對可能影響受保護文物的工程提出必要的意見；緊隨進行的考古、歷史或人類學工作；協助旅遊宣傳；保證檔案室的文件不受破壞或喪失；為文物編纂說明刊物等；選擇有珍藏價

1. 相關法令的完整中文翻譯內容，可在澳門政府印務局網站查閱：https://bo.io.gov.mo/bo/i/76/32/declei34_cn.asp

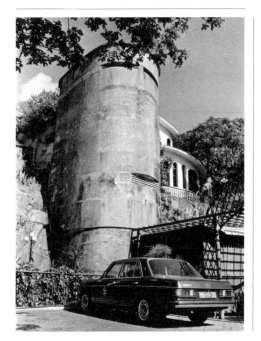

1980 年代初的聖地牙哥酒店（黃生攝）

值的物品以分配於現有或將來設立的博物館。法令列出了各
類文物的保護措施，包括其周邊的保護地帶。委員會按法律
規定每月舉行一次會議，如有必要則舉行特別會議，對涉及
受保護文物的工程提出意見，同時亦派代表參與澳門市與海
島市指導計劃委員會的工作。

澳門有了「文物保護法」後，澳葡政府開始對一些文物建築進行修復和再利用。葡萄牙駐軍撤離澳門後，不少曾是軍事禁區的炮台逐步對公眾開放，並成為澳門的旅遊景點。其中，荒廢多年的聖地牙哥炮台，1978 年政府決定修復，改建為古蹟酒店，並於 1980 年代初開始以私人企業方式營運。

古蹟酒店

關於將古蹟及歷史建築改建為古蹟酒店（pousada），在葡萄牙可溯源至 1940 年代，並與「新國家時期」推動的地區旅遊政策有關，該「精神政策」由薩拉查政府的宣傳部長 António Ferro 提出及執行，目的是讓國民「認識及熱愛祖國」，以建立意識形態，彰顯「新國家」政權、鞏固國家價值及發展的精神。

薩拉查曾在演說中宣稱「對於國家，一段古城牆是一項神聖的遺蹟，能讓人想起我們英雄輩出的歷代祖先。」

因此，有歷史意義的軍事要塞，對政府來說象徵「國家努力的神聖豐碑」，全國的城堡均在這時期進行了修復重建。

葡國政府於 1941 年頒佈了關於古蹟酒店活化的法規，1942 年在 Alentejo 地區的 Elvas 建立了葡國首間古蹟酒店，直到 2005 年已發展至全國共 44 間，均是將一些具歷史價值的建

重建前的奧比杜什城堡處於廢墟狀態（作者根據歷史資料繪畫）

築物，諸如修道院、城堡、別墅、莊園等，以保存與改建的方式活化為古蹟酒店。

在澳門聖地牙哥炮台的活化之前，在葡萄牙具代表性的項目有 1948 年奧比杜什堡壘的重建與改造，是葡國首座建在「國家紀念物」的古蹟酒店。

12 世紀的奧比杜什（Óbidos）在羅馬時期的基礎上，建起了以城牆和城堡為核心的中世紀城鎮，城堡於 14 世紀由國王唐・迪尼斯（D. Dinis）下令修葺擴建，並於國王唐・費爾南多（D. Fernando）時期增建傳訊塔，1869 年該塔加建戶外樓梯。

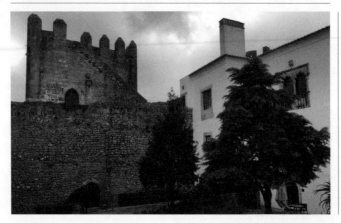

奧比杜什城堡內的古蹟酒店（作者攝）

1932 及 1933 年，遺產保護部門曾對城牆與城堡的牆體進行維修。因應將建築遺產改造為古蹟酒店的政策，1948 年葡國國家紀念物保護部門對城堡進行重建，重建方案由建築師 João Filipe Vaz Martin 策劃，家具及裝飾由建築師 Fernando Augusto Peres de Guimarães、Luís Benavente 及 Leonardo Castro Freira 負責。

1930 至 1950 年，葡國的修復重建受法國勒·杜克（Viollet-le-Duc）的「風格式修復」思想影響，奧比杜什城堡的重建亦沿用這種「純正風格」的做法。

修復前的城堡大部份已損毀，當時照片顯示曼奴埃爾風格（Manuelino）2 的窗被封閉，重建城堡後，古蹟酒店設有一間餐廳及九間客房，其中三間中世紀風格的客房設在城塔內。

活化炮台

澳門聖地牙哥炮台的活化再利用計劃，正是延續葡萄牙古蹟酒店在澳門的實踐嘗試。

聖地牙哥炮台，又稱媽閣炮台，坐落在媽閣山下的灘頭，為防禦澳門內港海域的要塞，是澳門其中一座最早建立的炮台。早在 1557 至 1622 年間，葡萄牙人已於此地建造小炮壘，1622 至 1638 年間進行擴建，是澳門首任總督馬士加路也3（D. Francisco de Mascarenhas）建立的軍事防禦系統中重要的組成部份。由於位置極具戰略價值，所以當時駐守該炮台的軍官都直接由葡萄牙國王任命，整座炮台遠離城區，建在媽閣山的海岸，四周築有圍牆防護，是一個獨立的軍事要塞。

炮台依山勢而建，水平分三個主要的平台層，最上部是軍官的房屋，中層建有守軍營房，下層築有倉庫。據資料記錄，

2. 曼奴埃爾風格是 16 世紀葡萄牙的建築風格，反映國王唐・曼奴埃爾一世（D. Manuel I）「大航海時代」的輝煌成就。
3. 任期 1623 年 7 月 7 日至 1626 年。

（上）1889 年的聖地牙哥炮台及（下）於 1970 年代末改建的古蹟酒店
（作者按歷史資料繪畫）

炮台建有可儲備 3,000 噸食水的蓄水池。20 世紀初，為開闢沿媽閣山海岸線的道路，炮台原有的最下層被拆毀，只留下原有炮台的中層與上層。

炮台於 1970 年代末被改建，由澳門的土生葡人建築師左立基（Nuno Jorge）負責設計，由於該古蹟當時被保護法評為「具歷史性價值屋宇」，改建方案保存了當時剩下的炮台部份，有機地融入新的建築，在維護古蹟原有空間佈局的基礎上滿足新酒店的功能。

鑑於 17 世紀建成的要塞最下層已不存在，酒店入口利用了原來連接下層與中層的石梯及拱門，為凸顯古堡的葡國文化及歷史感，入口的拱券壁面添加了以 17 世紀風格為藍本的葡國瓷磚畫。

在石梯旁邊的石牆，完整地保留了一口標示著 1629 年的山泉，成為步入酒店大堂的標記。該處原為戶外的石梯，為配合入口大堂的功能而加建了上蓋，新建的樓房主要集中在原炮台的中層與上層，原有的洗衣池、炮口、棱堡、圍牆、石梯以至大樹均被完整地保留，其中在中層標示著 1740 年的小教堂，裡面供奉的聖地牙哥聖像見證著炮台的變遷。

酒店的房屋全部採用葡國南部地區白牆紅瓦的鄉土建築風格，兩至三層高的房舍錯落有序地融入歷史環境，雖然整個酒店

通往酒店大堂的拱券及石階梯（作者攝）

酒店內仍保留著的 1629 年山泉（作者攝）

只有 20 多間客房，可是憑藉歷史的底蘊與氛圍，使其成為澳門獨一無二的古蹟酒店。

相對於 1980 年代澳門慣常採用的「立面主義」4 歷史建築保護與再利用的手法，聖地牙哥炮台的再利用適當地平衡了遺產保護與開發，將古蹟融入現代的城市生活，雖然已是 40 多年前的活化方案，以現今的遺產保護標準來看或有改善空間，但仍有不少值得借鑑之處，建築師也因該項目而獲得 1984 年的亞太旅遊組織文物保護獎（PATA Heritage Awards）。

4. 只保留歷史建築物的立面，其餘部份完全拆除的重建方式。

Arquivo Histórico e Centro de Saúde do Tap Seac

歷 史 檔 案 館 與 塔 石 衛 生 中 心

1985-1989

※　歷史檔案館正立面（作者繪）　※

建築群

在塔石廣場，會看到一列外牆塗成紅色和黃色的西式建築物，原本是一批建於 20 世紀初的住宅樓房，現今成為澳門的「中央圖書館」、「澳門檔案館」和「塔石藝文館」，再沿荷蘭園大馬路走，不遠處便看到另一列同樣是紅黃外牆，前面建有小花園的西式房屋，其中一幢現今用作「饒宗頤學藝館」。這幾幢 1920 年代的西式住宅，是澳葡政府頒佈第一條「文物保護法」之後，在 1980 年代初第一批改造再利用的房屋，該組房屋的改造與盧廉若花園的修復項目，當時一起榮獲 1982 年亞太旅遊組織文物保護獎。

本章主要介紹的，並不是上述 1980 年代初的改造，而是該列建築群內從 1985 至 1989 年的兩項改建再利用設計，其代表了 1980 年代中期澳門的葡人及土生葡人建築師對歷史建築物改建的實踐探索。

關於該列建築物，正如剛才已經提及，原本是 20 世紀初的住宅樓宇。

19 世紀末至 20 世紀初，隨著澳門城的城牆被清拆，澳葡政府在望德堂與荷蘭園區開展了一系列的現代城市規劃，首先是以矩形街區的方式、南北與東西向的街道，重新規劃了原

塔石廣場西側的歷史建築群，從左至右：文化局、塔石衛生中心、中央圖書館、澳門檔案館。（作者攝）

本處於澳門城外的進教圍（現今的望德堂區），並出於衛生考慮，將連排式集體住宅的朝向定為東西方向，以便房屋能擁有充足的採光與良好的通風。

這項城區改造，後來延伸至塔石及當時新開闢的荷蘭園大馬路，以南北向的馬路為主軸，兩旁的街區以矩形作規劃，並建造住宅樓房。

現時位於塔石廣場西側的中央圖書館、澳門檔案館（原稱歷史檔案館）、塔石藝文館三幢建築物，原是 20 世紀初的住宅，外觀採用古典折衷風格設計，建築物的正立面均朝向東方。

澳門檔案館藏有一套 1901 年的建築圖則，顯示了建築物在 1980 年代改建為檔案館前的原有空間設計。

圖則顯示，在一個矩形平面的地塊上，建築物左右劃分為兩座住宅，內部以中央走廊連貫前後部份，前部是設有陽台的入口、房間和通往一樓的樓梯，後部主要是設有梯級的後門、小花園、廚房與工人房、浴室及衛生間；前後兩部份以天井分隔，並分別以兩個西式坡屋頂覆蓋，屋頂採用西式木桁架的構造。

住宅的正立面以拱廊設計，每戶住宅的立面縱向分為五個圓拱，並於中央設置入口。背立面的設計較簡樸，每戶縱向分三部份，中央設置後門。

現時用作中央圖書館與塔石藝文館的樓房，原本亦是分前後兩部份、中央設有天井的住宅。

該組建築物的正立面採用塔司干及科林斯兩種西方古典柱式，並使用了羅馬圓拱的設計，然而，其比例與運用的方法卻不完全按照新古典風格的建築設計語法，屬古典折衷樣式。

中央圖書館與澳門檔案館偏向古典設計，塔石藝文館則融合了摩爾元素，樓房的正立面除了入口及兩端拱窗採用羅馬圓

1901 年檔案館前身的住宅平面圖（作者根據歷史資料繪畫）

荷蘭園大馬路 95A 至 95G 房屋後部的後院設有水井（作者攝）

拱，其他的拱窗均為阿拉伯式圓拱，加上屋頂部的垛堞式的圍牆和仿砌體的角柱，使建築物帶有軍事建築特色。

位於荷蘭園大馬路 95A 至 95G 的七座房屋，外觀與前述的建築物有點類似，卻建於 1920 年代，而且設有屋前花園與後部內院，屬別墅式住宅類型。

外觀採用較多古典元素的折衷風格，塔司干、科林斯柱子及羅馬圓拱都是該組建築物的主要裝飾。

這組建築物原本是一列雙戶式房屋，立面雖然好像是一座房

屋，但是，不論戶外花園和內部空間，均有一主牆作分隔，左右兩戶形成獨立屋宇。

從地面層入口走進室內，可見到小型門廳與走廊，還有通往一樓的木樓梯。地面層有兩個房間，其中一個用作客廳；一樓則有兩個房間和洗手間。至於廚房和工人房，則佈置在後院的後部，可經後門直接通往背後的街道。後院設有水井，是兩戶共用，中央建有牆壁分隔。

這些房屋當時是有一定地位的人士或官員的私宅，1976年3月，澳葡政府成立了「澳門文化財產保護委員會」，開始展開建築群的修復，房屋被保護法評為「組成代表澳門歷史文物的都市綜合區」。修復及再利用的方案，首先是將95E-G改作「華務司」的辦公室與培訓空間；1977年，95A的房屋被用作「澳門國際大學」總部；1980年將現為塔石藝文館的房屋改作「教育司」辦公室；其後，歷史檔案館及中央圖書館均進駐該建築群。

1984年的保護法

澳葡政府於1982年設立澳門文化學會，專責文化財產、文化工作、培訓及研究，並在文化範圍進行協調工作。

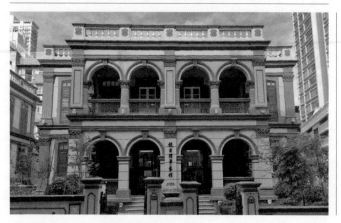

荷蘭園大馬路 95A 至 95G 的房屋屋前建有花園（作者攝）

1984 年政府頒佈新的「文物保護法」第 56/84/M 號法令 1，取代了 1976 年的保護法令，舊法的主要內容均被新法例所吸收。

新法例設立了技術諮詢組織「保護建築、景色及文化財產委員會」以取代之前的「維護澳門都市、風景及文化財產委員會」，並在澳門文化學會之文化財產部門工作（委員會主席即文化財產部門主任）。委員會由六名委員組成並由澳督委任，每周舉行一次平常會議，負責促進和協助保護澳門的文化財產，法

1. 相關法令的完整中文翻譯內容，可在澳門政府印務局網站查閱：https://bo.io.gov.mo/bo/i/84/27/declei56_cn.asp

令詳列十項主要職務，包括對涉及已評定文物的工程計劃和提案、研究、甄別及保護予以審議，對財產的維護及提高其價值訂定方針，以確保文物的修葺、復原及適當的使用等。

新法例亦列出了有形與無形文化財產的分類及定義，其中有形文化財產包括紀念物、組合體（即建築群）、地方等七項。該法例對紀念物、組合體兩類建築遺產，明確了包括保護、利用、維護、轉移、徵用的措施，並對地方及保護區制定了相應的限制，亦列明對考古發現及傳統建築或裝飾部份的保護措施，這均是對之前法例的改良。

另外，新法例亦對文化財產的維護及復原提出稅務鼓勵（包括房屋稅、營業稅、所得補充稅及職業稅、物業轉移稅、遺產及贈予稅、間接稅）。對於涉及已評定文物的建築工程計劃，法例規定需由畫則師（建築師）制定、簽署及負責有關工程的指導，明確了建築文物保護技術人員的資格，並列明計劃資料應提交的基本內容，對相關工程的申請作出了規範。上述新增的內容，對建築文物保護的具體操作與落實都非常重要。

1984 年，法令的附件列出了已評定的紀念物、樓宇、組合體及地方的名單，其中包括紀念物 67 項、組合體 10 項及地方 12 項。

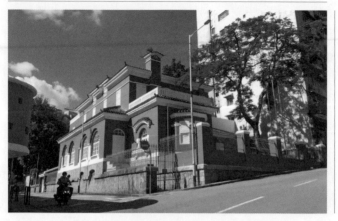

澳門受「葡萄牙屋」建築風格影響的 1920 年代房屋（作者攝）

保護與設計

建築遺產的保護與研究，對於建築設計探索者，可以是尋找
設計發展的文化根源。

葡萄牙自 19 世紀對建築遺產的保護，一方面維護葡國輝煌的
歷史與藝術，以此教育後世。另一方面，透過建築遺產的保護，
在政治不穩的時期（尤其在共和國成立初期）確立民族特徵，
其中建築師 Raul Lino 對傳統哥特建築及鄉村建築的演繹，確
立了理想主義的、能代表國家的「葡萄牙屋」建築風格（Casa
Portuguesa），該民族風格在「新國家時期」被大量使用。

1920 年代，面對國際對現代建築的探索，波爾圖美術學院的 Marques da Silva、Joaquim de Vasconcelos 及 Aarão de Lacerda 等建築師，從葡萄牙過去的建築形式中尋找能用於現代設計的文化價值，這種對民族及鄉土建築的研究，在 1950 年代得到葡國政府重視，葡萄牙建築師公會（Ordem dos Arquitectos）組織了對全國各地鄉土建築的調查記錄，成為葡國探索具自國文化特徵的現代建築的基礎。葡國當今在世界上最具影響力的建築師西扎（Alvaro Siza）的老師費爾南多．塔沃拉（Fernando Távora），參與並負責了北部地區的調查，後來亦在葡國負責了多項涉及歷史環境的建築設計。塔沃拉將從傳統建築中找到的文化價值，運用到現代的設計，由於當中蘊含葡萄牙的建築文化，因此能在歷史環境中造成新舊融合，既能反映設計的當代性，亦不會對歷史環境造成衝突。

塔沃拉在 1940 年代說過：「歷史作為一種對過去的迷戀並沒有意義，只有能解決現今的問題才具真正的價值。」

葡萄牙的建築遺產保護，與其現代及當代建築設計發展的內在關係，以往甚少被重視。葡萄牙的建築師從建築遺產及鄉土建築探索該國現代建築的發展，形成了具地中海特色的現代設計風格。

而在澳門，1977 年葡人建築師韋先禮（Manuel Vicente）計劃對澳門的建築遺產進行調查，以探究文化交匯為建築設

計帶來的「特徵」。韋先禮認為：在這個葡萄牙與遠東交流長達四個多世紀的地方，沒有產生什麼特別出色的事物，唯獨是其建築，他認為澳門存在一種「現代民間」（vernáculo moderno）的建築形式。

後來，其調查變成了對澳門民間建築形式的樣本採集，從而反思建築語言、形式及建築的產生模式，以探索後現代建築的設計理論，這些調查研究後來出版成書 *Macau Glória: a glória do vulgar*（澳門榮耀：平凡的讚頌），並成為韋先禮的設計理論的一部份。

雖然韋先禮在書中研究的，並非全部都是已評定的建築遺產，但他記錄和分析了澳門街上平凡的建築物、人們日常使用的空間，尤其是一些受通俗生活文化影響的設計形式與材料使用，可見他既有葡國建築師重視鄉土建築的思想，亦受後現代建築設計理論家文丘里（Robert Venturi）的《向拉斯維加斯學習》的影響，從日常的、平凡的建築設計中，尋找後現代設計形式與邏輯的靈感來源。

建築師的到來

1973 年 6 月，葡國建築師菲基立（Francisco Figueira）在莫桑比克完成了四年的兵役後來到澳門，在其後的 17 年間參

與了澳門的建築遺產保護工作，包括遺產保護法規的制定、1976 年對賈梅士博物館大樓的修復、修復盧廉若花園及荷蘭園馬路的一列折衷式樣的西式房屋、1984 年提出把板樟堂前地及議事亭前地改建為行人專區的構想。

1983 年，獲德國達姆斯塔大學城市規劃碩士的澳門土生葡人建築師馬若龍（Carlos Marreiros）亦返澳，他與菲基立長期在澳葡政府的建築遺產保護部門及委會員工作，1990 年代曾任澳門文化司署司長，除了參與及主持建築的修復與重建項目，亦出版與澳門建築遺產保護相關的研究與書籍。

長期參與澳門建築遺產保護工作的，還有葡國建築師杜基石（Luís Durão），他於 1990 年代出任文化財產廳 2 廳長。

除了以上在澳葡政府專門從事建築遺產保護的建築師，自 1980 年代開始，澳門的建築師數量亦明顯增加，主要是從葡國來澳，他們除了普通建築的設計，亦涉及建築遺產的項目，尤其是歷史建築的改建工程。其中，韋先禮、馬錦途（Carlos Moreno）、蘇東坡（A. Bruno Soares）、柯萬鑽（Irene Ó）、方麗珊（Maria José Freitas）、左立基（Nuno Jorge）、樊飛豪（Francisco Pinheiro）均在建築遺產的改造中作出了重要的實踐。

2. 負責文物保護的政府部門。

菲基立和馬若龍從 1980 年代起，在澳葡政府出版的雜誌中撰寫與建築遺產保護及研究有關的文章，其中，1984 年馬若龍對澳門新古典建築的立面設計進行研究，分析其與地中海建築傳統的關係，及西方建築適應亞熱帶氣候在澳門建築的體現，提出了「假立面」的建築設計理論，深刻影響了澳門的建築遺產保護實踐，尤其是對歷史建築物保留立面作整體重建的「立面主義」保護方式。

對於城市公共空間的保護，菲基立早於 1984 年發表文章，引述歐洲的公共空間改造案例，提出把板樟堂及議事亭前地改造為行人專用區的構想，其構想在 1990 年代被逐步實施。

杜基石在 1990 年代出任文化財產廳廳長期間，亦發表了一些關於澳門建築歷史與遺產保護研究的文章。

上述三位除了參與及推動研究，亦以其建築師身份直接參與建築遺產的保護工作，讓澳門的建築遺產保護自 1970 年代起能夠實行。

鳥嘴屋與檔案館

澳門檔案館（原稱歷史檔案館）的改建，是 1985 至 1989 年由韋先禮負責，他在進行這項改造設計之前，在葡萄牙里斯

韋先禮在葡萄牙里斯本修復的烏嘴屋（作者攝）

本改造了一座中世紀的房屋「烏嘴屋」，其對歷史元素的當代演繹方法得到了設計界的好評，成為了當時修復改造的「範例」，並影響了葡國的一些修復理念。

位於里斯本特茹河（Tejo）畔中世紀城區的烏嘴屋（Casa dos Bicos，被譯作「烏嘴屋」或「尖屋」，因其外牆以方錐形尖石作裝飾，形如鳥嘴），是一幢 16 世紀的房屋，1981 至 1983 年由韋先禮、若澤·達尼埃爾·聖林達（José Daniel Santa-Rita）及安東尼·馬爾戈斯·米格爾（António Marques Miguel）負責修復設計。

修復之前，房屋只有兩層高，其立面的方錐形尖石裝飾及曼奴埃爾式門窗框是建築物的一大特色，另外，屋內保存著古羅馬時期的地基與牆體遺蹟，增添了房屋的歷史及考古價值，是里斯本的一座地標性建築物。

對於該座已損壞嚴重的樓房，設計者首先對其建築歷史與原始形式作出深入分析研究。由於缺乏足夠的歷史檔案資料以反映房屋的最初面貌，對於能否復原本來的設計存有疑慮，尤其是建築物的正立面。因此，建築師們引入新的設計，利用攝影測繪術的輔助，以葡萄牙「黃金時代」的日常記憶「拼貼」成 16 世紀理想中的模樣，重建後的正立面與內部空間正正反映這種對建築典型的記憶的演繹，成為一項獨特、平衡與吸引人的設計。

對於正立面的設計，建築師在保留原有的兩層立面上加建了新的兩層，其層高與窗洞位置表面上與原有立面沒有延伸的聯繫，但從視覺的分析可發現兩者間存在內在的平衡，另外新建樓層的窗戶採用灰色的金屬窗框，以現代的簡約設計手法演繹 16 世紀的曼奴埃爾風格，使立面的設計既當代又與保留下來的原有立面融為一體，呈現出設計者稱為「想像的理想模樣」。

至於室內空間，新的建築結構以柱列將整個空間分為三部份，以對應原本由三幢狹長房屋並列組成的佈局，而新的空間採

用非對稱及眾多斜線的設計，加上中央直通背後街巷的大樓梯，簡約的形體強調了新介入元素的可識別性，將 20 世紀的新建部份與現場考古發現的古羅馬時期建築遺址完全區分，並在材料與色彩上形成強烈對比。

房屋朝向後街的立面則以玻璃幕牆設計，為融入歷史建築環境，採用了傳統房屋的造型輪廓，以對比方式加強新設計的可識別性。

這設計反映了《威尼斯憲章》3 的影響，葡國建築師們對建築遺產的介入，從「風格修復」轉向了採用當代建築語言，而負責烏嘴屋修復的葡國建築師韋先禮，在澳門亦有涉及歷史建築的設計，他在葡國的實踐影響了當時在澳門工作的葡人建築師。

1985 年在澳門的歷史檔案館項目，韋先禮繼續為歷史建築物引入當代的設計語言與元素，然而，該些新元素仍能與舊有建築產生對話，並使舊建築獲得新的形象與生命。順便一提，建築物在改造之前，於 1984 年的保護法中已被評為「已評定之建築群」。

3.1964 年 5 月 31 日，從事歷史文物建築工作的建築師和技術員國際會議第二次會議在威尼斯通過的決議，全稱《保護文物建築及歷史地段的國際憲章》，又稱為《國際古蹟保護與修復憲章》，明確了歷史文物建築的概念，同時要求，必須利用一切科學技術保護與修復文物建築。強調修復是一種高度專門化的技術，必須尊重原始資料和確鑿的文獻，決不能有絲毫臆測。

檔案館的入口拱廊（作者攝）

首先，整座房屋的內部結構與空間完全被清拆，只留下建築物四面外牆，這種「拆骨留皮」的做法在 1980 年代後期及 1990 年代的澳門非常流行，在馬若龍所提出的「假立面」理論下，「拆骨留皮」既能維持建築物的歷史外殼，又能藉內部全新的重建，以適合新的功能和現代的生活需求。

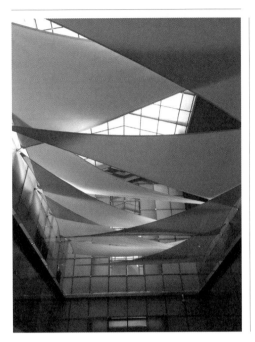

原建築的天井改建為展覽大廳，內部空間完全採用當代
的設計語言與元素。（作者攝）

歷史檔案館的內部在設計中被全新重建，然而，建築師在安
排新建築物的結構與空間時，亦考慮了房屋原有的一些空間。
正如之前已經介紹，這房屋原本分為左右兩戶，並在前後兩
部份之間設有天井。

新的空間排佈亦維持了前中後三個部份，前部地面層保留了

入口拱廊／陽台，原本的大房設計為接待處大廳，位於中央處的接待枱後方設有洗手間、升降機和通往一樓的樓梯，該處有一個樓高兩層的室內「天井」。接待枱的左右，均可通往位於中部的展覽廳，該廳樓高兩層，上部建有幾何化的金屬結構玻璃屋頂，展廳所在的位置即是昔日房屋的天井。至於後部，由於有後門通向屋後街道，建築師將檔案庫設於該區，至於一樓，前部、後部及兩側均為不同館員的工作區。

整個建築的新設計採用了現代的語言與材料，室內以深紅色為主色，包括特別為項目設計的家具與天花，地面採用紅色麻石及水磨石，結構柱亦以紅色為主，以呼應建築外牆的顏色。而最獨特之處，是在入口、門窗、室內間隔及牆身、展覽廳屋頂及牆壁，均採用不鏽鋼方格，並以內藏鋼格線的磨砂防火玻璃作為方格的填充物料，使帶有東方韻味的光影效果及幾何抽象充滿整個室內設計，而鏡面的不鏽鋼與歷史元素的碰撞，是該改造的獨特之處。

塔石衛生中心與阿馬蘭特博物館

1985 至 1989 年設計，1991 年竣工的塔石衛生中心，是不可不提的 1980 年代建築設計，項目由土生葡人建築師馬若龍負責，建築物座落的地段當時被保護法評為「已評定之建築群」。

在未建成衛生中心之前，該地塊有一座略帶裝飾藝術（Art Deco）的現代樓宇，是整個塔石西式建築群中唯一不具古典柱及古典裝飾的。正如建築師自己所說，他對衛生中心的設計是一種「補牙」，即是利用重建地塊的建築物，使塔石的古典折衷建築群成為完整。

馬若龍認為：「建築設計不但需要創新，需要有時代感，需要跟上社會的科學和哲學，而且更需要尊重當地的文化、習俗、氣候和特色風格，這樣才能得到永恆的生命力。」

衛生中心設計的獨特之處，是設計師沒有採用仿古的手段，而是完全採用現代語言與手法，利用前立面左右兩組的高矮柱廊來與相鄰的文物建築相呼應，將地塊左右兩側的樓宇連貫。

首先，建築師將當時的衛生局大樓（現今的文化局大樓）外立面拱廊的視覺韻律，採用現代柱廊作聯繫，過渡至以實牆及凹入門戶為立面的衛生中心，然後再以紅色較低矮的柱廊與中央圖書館聯繫，柱廊高度與圖書館的地面層高相若。這樣，塔石衛生中心的外觀作為「中間人」將其兩側的樓房連合，這個「過渡」的特徵成為了新建築的特色。

至於內部，建築師以澳門中式建築（廣府建築）的天井作為空間核心的參考，設計了一個通高的室內光庭，所有房間都圍繞其排佈。

1991 年落成的塔石衛生中心以現代設計語言及
手法將其兩側的歷史建築物連貫（作者攝）

該設計於 1993 年榮獲澳門建築師協會頒授的建築設計獎，並
於 1999 年參展「國際建築師協會第 20 屆大會：當代中國建
築藝術展」。

差不多同時期，葡萄牙亦有近似的歷史建築「補牙」設計，是
在北部阿馬蘭特（Amarante）的博物館與圖書館。

1540 年國王唐·若奧三世（D. João III）在阿馬蘭特設立修
院，以紀念 1260 年在該市去世的聖貢薩洛（São Gonçalo），
修院經歷多次擴建和改建，1834 年由於宗教團體被解散，修
院建築物被市政府徵用，曾用作法院、電報局及軍營，20 世

紀初亦曾用作學校及電影院。當局於 1914 及 1927 年分別對建築物進行修葺，但 1938 年修院在大火中受損壞，1947年開始，修院迴廊上層被用作博物館與圖書館，1974 年計劃對修院迴廊進行擴建重整，工程於 1977 年開始。1980 年代對修院建築進行改造以設立「Amadeo Souza Cardoso 市立博物館」，設計由波爾圖建築師奧西諾・索吉尼奧（Alcino Soutinho）負責，1984 至 1988 年進行改建工程。

修院的建築物包括教堂與迴廊，而上述的改建是在迴廊部份。修院原本由三個迴廊所組成，然而其中一段迴廊在過去被毀，改造前已變成只剩大小兩個迴廊。

由於修院的教堂仍有宗教功能，靠近教堂的小迴廊於是用作教堂附屬設施，而大迴廊則用作市政府辦公樓、博物館與圖書館，為了分隔這政府與文化設施，改建工程重建了被拆毀的迴廊。

重建設計沒有採用仿古的做法，而是採用現代簡約的設計語言，重建的迴廊與原有的迴廊體量及高度一致，但朝向博物館與朝向市政府辦公樓的立面，各有不同的處理。

前者以極簡化的設計，上部是一片白色實牆而下部稍後退的位置裝設玻璃幕牆，虛實的處理與周邊的拱廊呈現視覺的連

葡萄牙阿馬蘭特博物館與圖書館內，原有修院
迴廊的重建採用現代簡約設計。（作者攝）

貫，卻沒有作形式的模仿；後者則上部為白牆，下部參考周
邊拱廊的間距而開設連續的門洞，使迴廊的虛實韻律得到延
續。這樣的差異化處理使重新分隔的兩個迴廊各有特色，以
顯現不同的新功能。為了將原有迴廊建築用作博物館展示空
間，迴廊的上部柱廊加裝了玻璃幕牆，以提供展示所需的環
境。用作博物館的新建部份採用全新的造型，但與周邊環境
形成對話。

建築師的設計敘述提到：「這個介入設計強調重建後修院建築
的原真性，反映現代不同功能的共存，亦透過重建被拆除的
部份重現原本兩個迴廊的空間與含意。」

介紹葡萄牙本土與澳門兩個項目的相近設計策略，並非要說明兩者存在內在關係，而是證明葡萄牙在推翻獨裁政權後，重新融入國際社會，在國際保護歷史建築的理念下，葡萄牙的建築師在實際設計中作出相關的探索，而該探索亦隨著來澳的葡人及土生葡人建築師，在澳葡政府推動建築遺產保護的政策下，在澳門得到了嘗試與發展的契機。

Musealização das Ruínas de São Paulo

大 三 巴 博 物 館 化

1990-1995

※　大三巴遺址博物館化後，在地下墓室旁邊加建的天主教藝術博物館。（作者繪）　※

聯合聲明

澳葡政府自葡萄牙「四・二五」革命後直至 1999 年 12 月 19 日的管治期終結期間，對建築遺產保護政策的發展受到了兩份協議的影響，分別是 1984 年 12 月 10 日簽訂的《中英聯合聲明》和 1987 年 4 月 13 日簽訂的《中葡聯合聲明》。

《中英聯合聲明》的簽訂，解決了中英兩國就香港因歷史而遺留下來的問題，也為解決中葡之間就澳門的問題提供了參考，葡萄牙政府已經預料，在 1997 年中國恢復香港主權之後不久，葡國對澳門的管治亦將會終結。

1986 年 5 月 15 日澳督馬俊賢 [1]（Joaquim Germano Pinto Machado Correia da Silva）在里斯本貝倫宮的就職演說中就強調：「所有為澳門以及與澳門有千絲萬縷聯繫的世界而制定的計劃都具有文化性質，儘管難免走彎路、犯錯誤以及面臨種種壓力，但是，我們可以從葡國先驅在澳門和遠東留下的文化建樹中找到啟發和力量的源泉。」

「文化」成為澳葡政府一項具特殊目的的政策，因此其於 1986 年草擬文件，以大三巴、議事亭一帶的「澳門歷史核心

1. 第 125 任澳門總督，任期 1986 年 5 月 15 日至 1987 年 7 月 8 日。

區」申報列入世界文化遺產，這舉動並非偶然。1987 年澳葡政府制定的《1990 年代文化綱領》除了考慮澳門的前途問題（政權移交），亦加強葡國文化在亞太地區的傳播。

《中葡聯合聲明》的簽訂明確了葡萄牙對澳門管治的終結，令 1987 年之後澳葡政府在建築遺產保護的政策，更偏重於政治目的與考量。

申遺研究與文本

澳葡政府為籌備「申遺」文件，早在 1980 年代初就準備了一份名為《澳門－珠江口的記憶城市》（*Cidade Memória no Estuário do Rio das Pérolas*）的研究報告。

研究由葡國的重要建築師 Tomás Taveira 主導，負責撰寫報告的學者有 Maria Calado、Maria Clara Mendes 及 Michel Toussaint。報告分為兩個部份，第一部份是關於澳門城市的發展歷史，第二部份則關於澳門作為文化遺產的普世意義。

報告在第一部份的五個章，以葡人的角度，闡述葡萄牙人自 16 世紀來到中國，定居及發展澳門的歷史，從東西方文化與貿易交流的視野，詳細闡述澳門直至 20 世紀的城市及建築發展。

1980 年代的大三巴牌坊及其周邊（黃生攝）

第二部份則在第一部份城市歷史的基礎上，以三個章分析澳門文化遺產的意義與價值。其中第六章強調澳門作為東西方首度接觸的城市，其在文化交流的角色與貢獻。

在第七章，報告將城市按文化與歷史分為七個區域：1）葡人生活的基督城、2）華人市集區、3）內港、4）南灣、5）西望洋山與媽閣、6）東望洋街與荷蘭園馬路、7）望廈與美副將馬路，詳細分析每區的歷史與文化特色，並首次提出「澳門歷史城區」的概念：以基督城及華人市集區為核心，其周邊是內港、西望洋山、媽閣及南灣的區域，是最具建築、文化、歷史及民生價值的城區。

而最後一章則著重建築遺產作為普世價值與本土文化展現的載體，詳細闡述相關的維護，而且對當時面對城市發展壓力的澳門，提出了城市與建築遺產保護的一系列措施：1）在世界與地區範圍宣傳澳門遺產的普世價值；2）將基督城與華人市集區作為具普世價值的組合體申報列入世界文化遺產；3）將聖保祿遺址作為具普世價值的紀念物申報列入世界文化遺產；4）修改現有的保護法以配合城市與建築遺產的保護；5）在土地使用及建築的法規中考慮遺產保護；6）加強對建築遺產的評定、引入工程的法律與機制，處罰違規的工程；7）在城市規劃與專項計劃中重視遺產保護；8）制定文化遺產名錄；9）宣傳推廣保護文化遺產的必要與重要性；10）從生態環保角度保持與優化自然遺產與綠化區；11）透過改善生活與衛生條件，保持內港（尤其是水上人）的生活氛圍；12）在城市管理中引入「建築群」的概念，以對城市的改造有整體性的考量；13）在遺產保護區內，劃定需要維持、可更新及可新建的區域或建築群；14）對具重要歷史、城市及建築價值、能呈現東西方文化相遇及具普世價值的建築物或建築群，視為需要維持；15）對那些物質及功能上需要修繕，在保持其基本價值的同時，透過引入新的能展現地方性的語言，以減少其不和諧的建築物或建築群，視為需要更新；16）對空的空間、沒有價值及特色的建築物或建築群，視為可實施新方案的地段；17）對歷史城區編製相關的保護性規劃。

對城市及建築遺產，報告建議：1）增加已評定的城市及建築遺產；2）對建築物修復的同時需考慮其社會與環境價值；3）制定已評定建築物的保護區及相關保護區內的建築限制；4）每項工程都需要從保護區整體角度作獨立研究；5）建築遺產應配合當代生活所需而再利用，一幢被使用的建築物較不容易毀壞；6）對建築物的維修及配合新功能時，需要維持建築語言與類型的特質，因此，對建築物不能隨意引入新的功能；7）保持建築物的整體性，包括其家具、裝飾、藝術物品等，因是該些元素融合及構成建築物的空間；8）以城市生活角度活化與再利用空間；9）對基督城、華人市集區、內港和南灣區應制定修復計劃，以維持其建築與社區特色；10）需要組成修復與研究的專業技術人員團隊；11）對不動產（紀念物與具價值建築物）實施維護措施；12）建立包括夯土、磚石、石膏等材料修復與技術的專門工作室；13）對保護與維護建築遺產提供經濟措施；14）對澳門的城市與建築制定一份清單，並需不斷更新與優化，以作為研究與保護工作的基礎工具；15）設立建築遺產的研究中心，加強與澳門、葡國及世界的技術交流；16）設立一座城市博物館，或在賈梅士博物館內加設能展現澳門城市各階段發展歷史的展區；17）以旅遊角度提升城市及建築遺產的價值，創設新的具特色的旅遊路線、製作相關的小冊子、明信片、海報等，亦對相關人員進行培訓（導遊、博物館導賞員、文化活動者）；18）以展覽、研討會、導覽、傳播媒介、教育、海報、會議等手段，向公眾宣傳城市與建

築遺產價值的重要性；19）在地區中宣傳遺產的重要價值。

綜觀報告的內容，主要以葡國人的角度闡述澳門城市的發展歷史，強調澳門由於葡人的到來而成為首個東西方相遇地。對於城市與建築發展的部份，是澳門首次較全面及整體的研究，具有一定的開創性，其內容影響了之後對澳門城市與建築發展的研究。

1986 年澳葡政府再聘請同一研究團隊，在前述報告的基礎上編寫了「申遺」文件。

文件內容分四部份，第一部份是澳門申遺的基本資料，包括位置、法律資料、申遺項目的敘述、保護狀況、遺產價值描述。第二部份是圖則與相片，包括澳門的位置圖、澳門城市歷史區分區圖、建築遺產分佈圖、申遺歷史城區及緩衝區圖及反映澳門城市與申遺區域的照片。第三部份是補充文件，包括澳門城市發展歷史（文字及圖像、古地圖與參考書目）、申遺區內建築保存狀況調查、遺產保護法規（第 56/84/M 號法令、8 月 26 日第 7/86 號批示及第 8/86 號批示）、申遺區的城市與土地利用規章。第四部份是文本以外擬提交的資料，包括名為「察看澳門」的影片及圖片，還有研究報告《澳門－珠江口的記憶城市》。

1986 年申遺文本中劃定的「歷史城區」，其範圍以大三巴及大炮台為北端，以大三巴街、賣草地街、板樟堂前地和議事亭前地為主要的街道，向南延伸至議事亭前地及市政廳大樓的葡人區域，其西側包括新馬路、關前街、營地街至爐石塘的華人區域。申遺區內只有聖保祿遺址及玫瑰堂兩座與天主教相關的建築遺產，至於華人廟宇，則有大三巴哪吒廟、女媧廟、三街會館及位於爐石塘的魯班廟。

至於其緩衝區，北至聖安多尼教堂、新勝街、望德堂區，東至醫院後街、主教座堂、龍嵩街，南至聖老楞佐教堂，西至三巴仔橫街、司打口、火船頭街、康公廟、欄鬼樓巷、果欄街、聖安多尼教堂。在緩衝區內，天主教堂有聖安多尼教堂、主教座堂、聖奧斯定教堂、聖若瑟修院及教堂、聖老楞佐教堂，而華人廟宇有柿山哪吒廟和康公廟，亦包括代表華人生活空間的十月初五街、福隆新街及清平戲院。

對於申遺區的項目敘述，文本指出該區域相當於 16 世紀按西方城市模式營建的基督城核心區以及華人商業區，區內的天主教堂與華人的圍里，展現兩種文化的生活方式。但提到區內的紀念物，則偏重代表西方的建築遺產：聖保祿遺址、大炮台、玫瑰堂、市政廳及仁慈堂大樓，而代表華人的僅提及當舖塔樓。其中，聖保祿遺址被視為最重要的建築遺產，與印度第烏及安哥拉盧安達的耶穌會教堂並舉，共同代表葡人在熱帶／亞

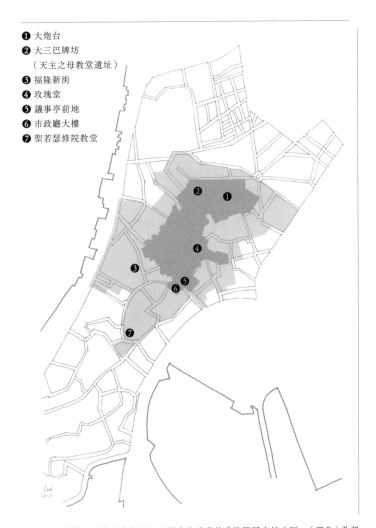

❶ 大炮台
❷ 大三巴牌坊
　（天主之母教堂遺址）
❸ 福隆新街
❹ 玫瑰堂
❺ 議事亭前地
❻ 市政廳大樓
❼ 聖若瑟修院教堂

1986 年澳葡政府草擬申報列入世界文化遺產的「澳門歷史核心區」（深色）及其緩衝區（淺色）（作者按歷史資料繪畫）

熱帶殖民地的建築，遺址前壁上的浮雕亦展現東西文化交融，在西方的藝術模式中融合了東方文化的美學與象徵性。

對於申遺區的價值，文件強調澳門是東西方交匯之城，包括西方、亞洲、東方、地中海及非洲的文化，共同在這「天主聖名之城」匯聚，是歐洲在中國最悠久但仍活著的唯一見證。

文件認為這個葡萄牙管治的中國小城，對中國與葡國，在貿易、宗教、外交、藝術及文化上均是極具重要性，見證了世界貿易與文化交流。

而且，澳門每個歷史階段均在城市的構成與建築中留存至今，華人區與葡人傳統區使兩種文化的共存有目共睹。澳門城市展現的不是單一邏輯，而是不同的共存與折衷，建築上可看到手法主義、巴洛克、復興主義、傳統中國建築及裝飾藝術等不同時代的不同美學，成為一個具重要及原創價值的歷史與傳統的綜合體。

在地區範圍而言，澳門歷史城區的普世價值在於見證不同文化的交匯，是珠江口的記憶之城，且是活著及有生氣的，文本認為澳門歷史城區具有世界性的文化價值，應被考慮列入世界文化遺產。

申遺影響

由於政治原因，1986 年的申遺文本沒有條件呈交聯合國教科文組織作審批，然而為申遺作出的研究與準備，深深地影響了往後澳葡政府的文化遺產保護。

首先，澳葡政府於 1984 年頒佈新的遺產保護法（第 56/84/M 號法令），從法令的內容可見，包括遺產分類、管理審批機制、遺產清單，均為申遺奠定法律的依據與基礎。而申遺文本中，確實將第 56/84/M 號法令以及相關的遺產清單、分佈圖則作為申遺區的保護法律。而第 8/86 號批示同樣被放進申遺文本內，批示明確了澳葡政府轄下的建築遺產的維護工作，由工務部門、市政廳及海島市政廳三個部門分工執行。

研究報告提出，需制定已評定建築物的保護區及相關保護區內的建築限制，澳葡政府的文化遺產管理部門於 1987 及 1988 年間，對 1984 年法規劃定的遺產保護區制定了詳細的管理計劃，對每個區內的每幢樓房作詳細的普查紀錄，記錄了當時建築物的狀況與需要的保護措施，對保護區內的每一座建築物及地塊，制定了含有原貌維護、保留立面、可更新、可新建、保留樹木及綠化等限制條件的維護規劃，雖然該些文件是政府部門的內部指引，但該些規劃在澳門政權移交之前及之後一直在遺產管理部門內使用，成為城市及建築保護的重要依據。

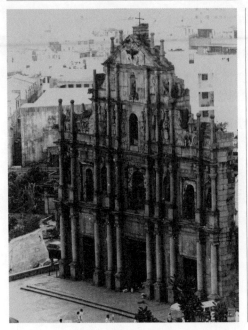

1980 年代的大三巴牌坊寧靜肅穆（黃生攝）

除此，申遺的研究亦影響了澳葡政府對大三巴（聖保祿遺址）、
大炮台、玫瑰堂、議事亭前地的保護及改造。

由於申遺文本劃定了具普世價值的區域，區內的建築遺產，
尤其是代表西方文化的遺產，在澳門政權移交之前受到澳葡
政府的特別重視。1987 年的申遺深刻影響了澳葡政府管治期

最後十年的建築遺產保護工作，保護遺產政策背後的政治性亦逐漸增強。

申遺文本提出澳門是「東西方相遇之地」的觀點，成為澳葡政府在其管治最後期的城市身份表述，維護該身份特徵亦成為澳葡政府文化政策的其中一個目標與使命。

天主之母教堂

今天只留下石砌前壁及石階梯的「大三巴牌坊」，其實是耶穌會開設的聖保祿學院附屬的天主之母教堂的遺址。

耶穌會在其院址旁邊，最早以茅草及竹子搭蓋了第一座教堂，多次遭受火災後又用木料重建，1573 年以土坯建造新教堂的牆身。1582 年再以木結構及瓦頂改造教堂，但該建築後來又遭火災，於是又在現存的遺址旁重建教堂，建築物 1601 年再發生大火。後來的天主之母教堂於 1602 年奠基建造，並於1603 年聖誕節前夕揭幕。

至於現今稱為「大三巴牌坊」的教堂石砌前壁，工程自教堂揭幕後一直延續至 1637 年才完成。

按 1990 至 1992 年的考古挖掘，教堂平面呈矩形，長 39 米、

寬 20 米、高 12.5 米。教堂前部是前廳，其上部設有唱詩台。大廳由兩列四根，合共八根粗大的木柱將空間分為三個殿，中央為主殿，兩側為側殿，三個殿分別與前壁的三個大門相通。

主殿的端點是主禮拜堂，而兩側殿的端處建有兩個耳堂，分別是東側的一萬一千貞女禮拜堂，西側的耶穌禮拜堂。

在主殿與主禮拜堂之間是一個大拱門，全由白石砌築，是當時澳門最大的石拱結構，拱門前的東側是天使長米迦勒的祭壇，而西側是聖靈祭壇，福音台就在該壇的旁邊。

從錢納利 1835 年繪畫教堂大火後內部的畫稿，可看到主禮拜堂及石拱門。主祭壇正中由兩層圓拱組成，最頂部飾有冠冕浮雕，祭壇的兩側以混合式柱子支撐，其上有弧形破山花及花盤形裝飾，略帶巴洛克的裝飾風格。

教堂的坡屋頂由木桁條與瓦片搭建，由殿內的八根大柱支撐，木柱底部建有石基座，整個屋頂的結構由中國工匠建造，並有雕刻裝飾。

英國旅行者皮特‧芒迪（Peter Mundy）對該些雕刻印象深刻，在遊記中這樣記錄：「做工極妙，出自中國人之手，在木上雕刻，奇特地鑲上金，塗上奇異的顏色，如緋紅、海藍等等。」天花板

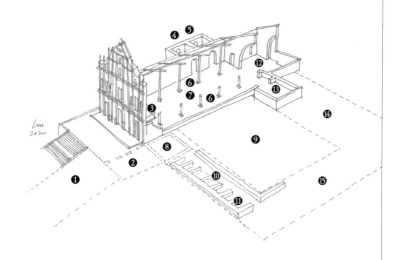

❶ 神學院	❾ 庭院
❷ 大門	❿ 南翼
❸ 唱詩台	⓫ 祈禱室
❹ 聖方濟各沙勿略禮拜堂	⓬ 主禮拜堂
❺ 耶穌禮拜堂	⓭ 一萬一千貞女禮拜堂
❻ 側殿	⓮ 北翼
❼ 主殿	⓯ 東翼
❽ 鐘塔	

天主之母教堂及聖保祿學院的空間佈局（作者根據歷史資料繪畫）

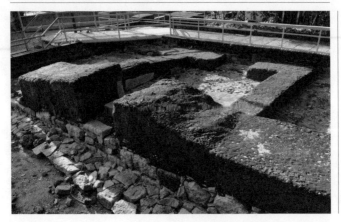

聖保祿學院的修院遺址（作者攝）

鑲有一些凹形方格和菱形格，還有一些木雕的玫瑰花，花瓣層層覆蓋，花的直徑約 90 公分，垂下來的長度也差不多 90 公分。

教堂前壁的東側是鐘塔，塔頂是一個平台，從平台可盡覽城市與港灣的風景。1608 年教堂修建了一道側門，1692 年還在西側的耶穌禮拜堂旁邊加建了聖方濟各沙勿略禮拜堂。

教堂內的地面原為木質結構，1653 年的記錄能引證木地板的存在：「這天上午，有幾名中國水手走進教堂。這時，一位婦女手中的念珠散了，珠子掉進地板的孔隙中。」

至於教堂的室內裝潢，有祭器及法器、中國和日本的瓷器；歐洲和日本的銀器、東方的掛毯、葡萄牙和東方的錦繡；在日本、印度和歐洲製作運來的雕刻與畫像，還有由流亡澳門的日本人或中國籍耶穌會士繪製的畫像。

教堂的前壁用花崗石砌成，飾有青銅雕像，整個立面分為四層，頂處有一個三角楣，尖端是一個飾座和十字架。從第二層起，兩側頂部採用方尖碑、金字塔式尖柱和圓球，加強建築物的豎向性。

該前壁寬 23 米、高 24 米，但教堂的正殿高度只有立面高度的三分之二，在「牌坊」背面仍然保留了嵌入瓦屋頂的痕跡。前壁並非完全實心，內建有通道和樓梯，以連接鐘塔與屋頂。

前壁的第一層是教堂入口，以愛奧尼式柱 2 裝飾，中央的門楣上刻有 Mater Dei（「天主之母」的拉丁語），兩側門上刻有 IHS 的字樣（耶穌會會徽，意思為「耶穌是人類救主」）。

第二層以科林斯式柱及棕櫚樹等浮雕裝飾，四個神龕內供有耶穌會聖徒與真福的塑像，分別是聖方濟各·包傑（São

2. 希臘古典建築的三種柱式之一（另外兩種是多立克柱式和科林斯柱式），特點是比較纖細秀美，柱身有凹槽，柱頭有一對向下的渦卷裝飾。

Francisco de Borja）、聖依納爵・羅耀拉（Santo Inácio de Loyola）、聖方濟各・沙勿略（São Francisco Xavier）及聖類斯・公撒格（São Luís Gonzaga）。

第三層以混合式的柱子及包括天使、生命之泉、柏樹等浮雕裝飾，正中的神龕是教堂的守護神昇天聖母的雕像，按18世紀的文獻，神像頭上原有兩名天使捧著冠冕，鑲金的小天使排成半月形，但現在那些天使像已經遺失了。

第四層亦以混合式柱裝飾，中央神龕是小耶穌像，其旁是包括他受難時的各種用具的浮雕。

前壁頂端是一個三角楣，正中有一隻代表聖靈的鴿子，旁邊圍著太陽、月亮和星辰，代表天主所創造的宇宙。三角楣最高處豎立一個安放在飾座的十字架。

前壁的青銅塑像，是由當時設於澳門的博卡羅（Bocarro）鑄炮廠鑄造。而根據若澤・蒙坦雅（José Montanha）神父的記載，這些銅像衣飾是鎏金的，臉部和手部是著色的。直至現今，只要細心觀察鴿子銅像，仍能看到金色的鎏金痕跡。

前壁運用柱式的手法遵從了文藝復興對柱式的應用，天主之母教堂是獻給聖母的，因此前壁的各層均採用象徵女性的柱式。

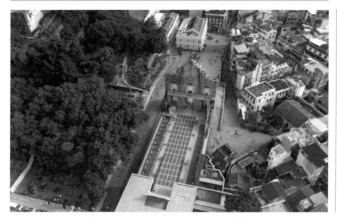

「大三巴遺址」的遺址復原與博物館化範圍及其周邊（作者攝）

教堂採用的建築風格，是文藝復興後期的矯飾主義，前壁的立柱不支撐任何結構，而以一種繪畫的邏輯，僅作為填充和凸顯建築物格局的裝飾和象徵性結構的作用，具有與晚期矯飾風格繪畫與雕塑的美學關聯；然而，在前壁及室內的細部裝飾，預示了巴洛克式的浮誇傾向。

遺址博物館化

由於歷史及藝術價值，大三巴遺址於 1976 年的「文物保護法」中被列為「具歷史性價值屋宇」，在 1984 和 1992 年的保護法被評為「紀念物」。

1990 至 1995 年，澳葡政府對遺址進行考古、修復及再利用工程。項目由葡人建築師韋先禮（Manuel Vicente）規劃，建築設計團隊包括 José Daniel Santa Rita、Manuel Graça Dias 和 João Luis Carrilho da Graça，工程師 José Matos Silva，考古學家 António Cavaleiro Paixão 和歷史學暨博物館學家 Fernando António Baptista Pereira。

經過五年的考古勘察與建造，遺址復原與博物館化工程於 1995 年竣工，1996 年 10 月 23 日揭幕，整個遺址博物館的設計是基於考古研究，透過新的介入，保存及維護原有構造，展示教堂的空間佈局，並使遺址重新成為宗教場所。

首先，設計師在保留下來的正面前壁（大三巴牌坊）的後方建造了鋼架結構的瞭望台，以復原及展示教堂原唱詩台的位置，其次在遺址主殿與側殿之間的地面上，裝設了兩列縱向排佈並藏在地下的射燈，以暗示原教堂分隔空間的柱列。在原構思中，射燈會於入夜後亮起，從地面射向天空的光將重現教堂的柱列，然而，由於燈光不夠強，該構想沒有成功實現。

教堂西側原有的耶穌堂與聖方濟各堂，設計師以半開放式的建築設計，展示遺址的地基與牆體。東側的一萬一千貞女堂由於早已被開闢作馬路，因而無法作遺蹟展示，於是設計師在相應的位置，透過地面鋪石的圖案暗示該禮拜堂的所在。

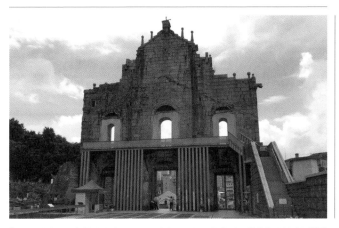

「牌坊」後方的鋼結構瞭望台以現代手法復原及展示教堂原唱詩台的位置（作者攝）

教堂後部原祭壇的部份，考古發現了可能是范禮安[3]（Alessandro Valignano）神父墓穴的遺址，設計師採用了極簡約的建築形式及鋼結構的樓梯，在該處建造了墓室，從天空照進的天然光線增強了墓室空間的莊嚴與神聖。

最後，墓室的西側還新建了天主教藝術博物館，展出一些聖保祿學院在遠東傳教的相關文物。

3. 范禮安（1539-1606），意大利人，明朝萬曆年間來華的耶穌會傳教士，天主教亞洲教區巡視神父。

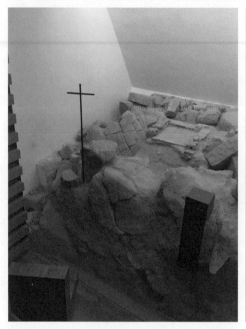

墓室完整保留了可能是范禮安神父的墓穴遺址（作者攝）

從古蹟保護角度分析，遺址博物館的設計非常理性及克制，尊重歷史遺蹟、保存及展示可讀信息的同時，利用新設計讓參觀者重構已消逝的教堂空間。

設計師沒有刻意展現個人風格，而是最大程度地尊重遺址的歷史真實與完整性，同時也考慮新介入結構的可識別與可逆

性，大三巴遺址的博物館化反映《威尼斯憲章》的國際古蹟保護理念及原則，在 1990 年代透過葡人建築師在澳門的實踐。

1992 年的保護法

澳葡政府於 1992 年透過頒佈第 83/92/M 號法令 4，對文物保護法作最後一次修改，以設立具建築藝術價值之建築物的文物類別及其保護措施（包括工程、意見書、責任、轉讓、徵收、處罰），並重新調整已評定的紀念物、建築群及地點名單。

調整後的已評定建築文物名單，紀念物為 52 項、具建築藝術價值之建築物 44 項、建築群 11 項、地點 21 項，這個清單成為了澳門自 1992 年起的文物保護基礎。

文化司署的文化財產廳按第 56/84/M 號及第 83/92/M 號兩法令，對澳門建築文物進行日常的管理、工程等保護措施，該兩保護法令在澳葡管治結束後仍繼續被使用至 2013 年。

4. 相關法令的完整中文翻譯內容，可在澳門政府印務局網站查閱：https://bo.io.gov.mo/bo/i/92/52/declei83_cn.asp

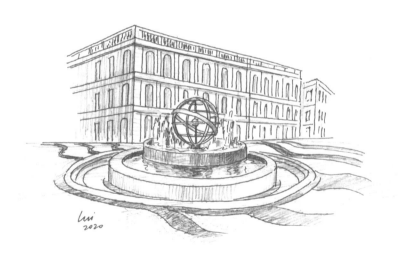

※　議事亭前地的噴水池（作者繪）　※

議事亭前地

議事亭前地是澳門眾多前地中一個非常重要及獨特的城市公共空間，在改造之前，1976年的「文物保護法」已把它列為「組成代表澳門歷史文物的都市綜合區」，在1984和1992年的保護法中則被評為「已評定之建築群」。

在澳門，會見到不少公共空間被稱為「前地」，這其實是葡文「Largo」的翻譯，是指在葡萄牙的中世紀城鎮中一些沒有經過規劃、形狀不規則的公共空間。那並不同於經過刻意規劃的廣場（Praça），Largo可以出現在一些政府或宗教建築物的門前，也可以出現在幾條道路交匯處，是指一個相對於道路更「闊」的空間，可以讓人停留歇息和聚會，也可舉行集會、宗教活動或市集，具有較強的社區性，而非廣場所表現的政治性。

作為「天主聖名之城」澳門的核心公共空間，議事亭前地由18世紀狹長的「Y」型街道小空地，在20世紀初配合新馬路的開闢，被規劃為略呈三角形，其空間設計因應不同年代的需求而經歷過多次改變。

1930年代初，郵局大樓落成，加上重建的仁慈堂及附近的西式風格樓房，議事亭前地已是一個極為歐化的城市空間，但當時只有數張木椅和幾株棕櫚，甚為空曠。至1930年代中期，

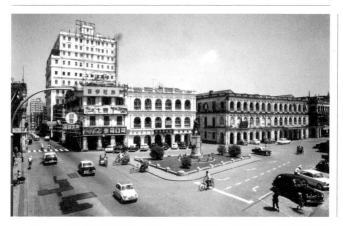

1950 至 1960 年代的議事亭前地，前地中央豎立著美士基打銅像。（岑偉倫提供）

前地四周以綠樹美化，並在中央空地鋪砌黑石塊，因形似鱗紋而被俗稱「魚鱗地」。

1938 年，前地中央改鋪草皮，並栽種紅色及綠色灌木，形成外方內圓圖案，中央部份砌成富葡國色彩的「基督騎士團十字徽章」，設計開始帶有政治含義。1940 年 6 月 24 日，帶著殖民擴張意味的美士基打 1 銅像於前地中央落成，議事亭前地的政治性被強化。

1. 美士基打（Vicente Nicolau de Mesquita），19 世紀澳門土生葡人軍官，1849 年 8 月因率領葡萄牙軍隊擊敗清兵並佔領關閘及拉塔石炮台，而被澳葡政府紀念。

為了控制前地的使用與景觀維護，澳葡政府在 1966 年 7 月 16 日頒佈第 8199 號訓令，禁止在一些前地空間周邊興建永久性建築物，受保護的包括了議事亭前地，訓令規定了有關限制須聽取工務技術委員會及美學委員會的意見，並由政務會議委員會審查。

在 1966 年 12 月 3 日的「一二•三事件」[2] 中，象徵澳葡殖民擴張的美士基打銅像被民眾拉倒，事件結束後，政府在重整前地空間時興建了一座面積 1,600 平方呎的梯形噴水池，耗費 30 萬元 [3]，於 1973 年 6 月 23 日正式啟用，這個淡化了政治色彩的設計一直維持至 1993 年 6 月。

1980 年的建議

1980 年代的議事亭前地既是車輛通行的馬路，亦是露天車輛停泊區，由於周邊建築物開設有各種商店，又有商會與茶樓，加上當時的服務與金融商業機構集中在新馬路，議事亭前地

2. 1966 年 12 月 3 日前後兩個半月，澳門發生的反殖民鬥爭。事件起因是氹仔街坊修建小學校舍受澳葡政府阻撓，澳門左派團體連續一周到澳督府抗議，但新任澳督嘉樂庇（José Manuel de Sousa e Faro Nobre de Carvalho）一直拒見。12 月 3 日警察到場驅趕示威者，新馬路一帶發生暴亂，群眾沿途破壞政府機關及銅像石像，傍晚澳葡政府宣佈戒嚴，葡兵打死 8 人及打傷 200 多人。在澳門群眾持久的抗爭及解放軍的包圍下，翌年 1 月 29 日澳督簽署「答覆書」，事件以澳葡的殖民統治破產作終。
3. 如無註明，均以澳門元作單位，後同。

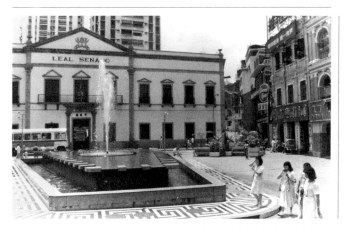

車水馬龍，是小城非常興旺的地點。

將議事亭前地開闢為行人專區的構想，早在 1984 年，負責文化遺產保護的葡人建築師菲基立（Francisco Figueira）已經提出。當時政府修復了板樟堂前地的一些老房屋，得到的效果讓建築師思考如何透過優化，使議事亭前地變得更美好。他在雜誌撰文，認為該前地不論位置、形態、空間與周邊建築物的比例、建築物立面的設計、商業設施等，都有條件成為一個重要的公共空間，而且不需要對周邊建築物進行大規模改造，可惜當時前地的使用未發揮擁有的潛力，就像將一座大教堂用作工廠，或將美麗沙灘用作垃圾堆填區。

菲基立認為城市空間的不恰當使用，原因是被車輛佔據，並提出城市究竟應以行人還是車輛優先的問題。他指出，在澳門就是車輛優先，這是由於城市沒有一套規劃的哲學，在這情況下，車輛比行人較佔強勢。他認為箇中原因不是缺乏技術條件，而是澳門沒有這樣的習慣，又認為以澳門的面積，鼓勵步行是可行的，並例舉日本、美國、澳洲的大城市均設有行人區，而葡萄牙的里斯本亦開始在下城區（由商業廣場至羅斯奧廣場之間）設行人區，禁止車輛駛入；除了里斯本，波爾圖、維塞烏、拉各斯等葡萄牙城市均建設步行專區，這一來是順應環保減排的目標，而最重要是活化舊城中心及保護建築遺產。他引用外地經驗，證明改作步行專區不會對區內商業活動造成損害，亦不會加劇附近街道的擠塞情況。在文章最後，菲基立描繪了沒有車輛的議事亭前地的情景：商業得到更新活化、廣場上滿是色彩繽紛的露天茶座、棕櫚、樹影和遊人。

廣場改造

對議事亭前地作為城市核心公共空間的保護，在 1986 年澳葡政府擬訂的申報世遺文本中再被強調。當時文本所劃定的「歷史城區」範圍，以大三巴及大炮台為北端，大三巴、賣草地街、板樟堂前地和議事亭前地為主要街道，南端至市政廳大樓與新馬路，其中議事亭前地在申報文件中被視為葡人「天主城」

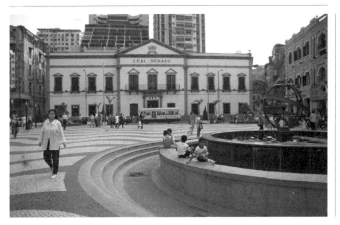

的核心公共空間，特別重視其景觀設計與維護。

將議事亭前地改為行人專用區的計劃，最終在 1989 年 3 月 31 日被市政廳行政委員會通過，1992 年 3 月 28 日起試行，逢星期六及星期日禁止車輛駛進賣草地及議事亭前地。當時政府在前地空間中放置植物及桌椅，成為市民周末的休憩場所，一片熱鬧，小朋友踩單車、吹肥皂泡、玩沙砲，人們拖男帶女，熙來攘往，再不用如平日般在購物之餘又要小心來車，可以專心逛街，選購喜歡的物品。

據當時的報道，行人專區在市民間的反應基本是良好的，但

有市民認為在某些地方需要作出修改，以便在實施行人專區時能兼顧到交通、美化、防意外等各個方面。

1993 年 6 月 25 日政府開始對議事亭前地進行葡式化重整工程，正式將其改為永久性行人專用區，該計劃是「研究及改善澳門生活環境和旅遊設施委員會」所推行的一系列計劃中的一項，其時預計施工期六個月，造價 750 萬元。

其中主要的建設是重建噴水池，由 24 個噴嘴組成環型噴泉，通過電腦控制，噴嘴水位高低隨預設節奏變化，在晚間，水池燈光亦隨波浪節奏變動。電腦系統由日本設計，噴泉設備則來自德國，兩者都是澳門首次採用。

圓形噴水池直徑 14 米，中央以代表著葡國國徽的渾天儀裝飾，連池座高約 1.6 米，從外側有三層梯級下降半米，供遊人面向噴池而坐。

新建噴水池較舊噴池的位置向北略退，設在公局新市南街街口，舊噴池的原位預留放置一座 10 米乘 6.9 米的活動舞台以作表演使用，兩旁樹立高 9 米的旗杆。

在郵局大樓側設置花圃及休憩座椅，之前用作停泊電單車的區域成為大片綠化區。

至於地面則採用碎石，以黑白相間鋪砌成波浪紋圖案，當時報道，碎石專程由葡萄牙運來，並特別聘請葡萄牙專業鋪石工人來澳門鋪砌，鋪地面積 3,800 平方米，需時四個月，耗費 200 萬元。

工程還包括在行人專區沿途設置照明設施，在建築文物外牆增設照明。

鑑於葡萄牙城市的行人專區曾因火警時消防車不能駛進而導致死傷，當時議事亭前地行人專區的設計亦特別考慮，分別在板樟堂附近專區的入口及郵局大樓近新馬路處安裝活動欄

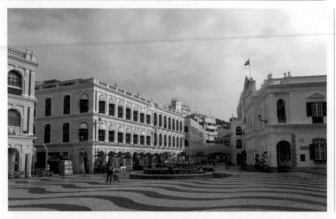

議事亭前地與1990年代建造的噴水池（作者攝）

柱，當有緊急事故，欄柱可降至地面以下，讓消防車、救護車駛進。

1993年的重整工程範圍，只限於由板樟堂前地開始的議事亭前地，車輛仍可經板樟堂路段駛入營地大街；自牌坊、大三巴街至賣草地的道路重鋪與闢作永久行人專區，是後來1994年才逐步實施。

對於議事亭前地的行人專區工程，當時報章提到「政府肯著力改善環境、增加康樂設施本來是件好事，可惜卻不大討好民心。」

有意見認為此舉費時失事，好端端一個噴水池竟然要將它拆卸，改建另一新噴水池，實在有點莫名其妙。在地面鋪砌葡國式碎石，亦有居民覺得無此必要。重整交通，使原由板樟堂前地經噴水池直出新馬路的行車路線改為需要繞大圈，加上不時塞車，對駕車人士帶來很大不便，且行人專區禁止泊車，使本來就不足的車位更為缺乏。對於店舖攤檔的營業額會否提高，有認為該區會比之前更旺，亦有認為情況未能預見。

對於設計，報章以「葡式化」形容該重整工程，除了葡國碎石鋪砌的波浪圖案地面，新噴水池中央有「葡萄牙國徽的球體裝飾」，認為「刻意將該區歐化，以吸引更多遊客。」

議事亭前地重整計劃由葡人景觀建築師 Francisco Caldeira Cabral 負責，此外他在澳門亦設計了一些公園，包括皇朝區的宋玉生公園、黑沙環區的公園。

議事亭前地的設計強調澳門城市與海洋的關係，讓人聯想到歐洲的大航海時代，以及澳門在東西方海上貿易曾經的角色。

葡國碎石路

據葡萄牙歷史學者研究，葡萄牙使用石頭鋪築路面的技術可溯源至古羅馬時期，古羅馬人在現今的葡萄牙境內用石塊修

建道路，除此，也使用約 2 公分乘 2 公分不同顏色的碎石，以馬賽克的形式裝飾一些建築物及場所的地面。

曾經長期佔領伊比利亞半島 4 的摩爾人，也使用阿拉伯式的幾何圖案作為鋪地的裝飾，亦以石塊鋪地，改善地面的排水能力。

葡萄牙人繼承了古羅馬及摩爾人的技術，14 世紀在里斯本及波爾圖兩個城市的道路建造中，開始使用石塊鋪築路面，而 1755 年里斯本遭到大地震破壞後，在城市的重建中，街道均使用石塊鋪築。

雖然葡萄牙使用石塊鋪建路面的歷史悠久，然而，葡萄牙的學者們認為，上述的例子並不能被稱為「葡萄牙碎石路」（Calçada Portuguesa），因為它們與現今定義的葡萄牙碎石路，不論在材料、工序、形式都存有很大的差異。

研究者認為，葡萄牙碎石路首次出現是在 1840 至 1846 年之間，當時的軍事工程師 Eusébio Cândido Cordeiro Pinheiro Furtado 中將在里斯本聖佐治城堡（Castelo São Jorge）及周邊修建路面工程時，首次鋪築出類似馬賽克的圖案，這一種形式被里斯本市政廳讚許，並於 1848 年以波浪圖案的黑白碎

4. 半島位於歐洲大陸西南部，包括現今的葡萄牙及西班牙。

石，鋪築整個羅斯奧廣場（Rossio）地面，以紀念葡萄牙的航海大發現。之後，在 1867 至 1908 年之間，里斯本的鋪路工程都大量使用黑白碎石的形式，當中包括賈梅士廣場、王子廣場、市政廳廣場、Sodré 碼頭及 Chiado 區、自由大道及龐巴爾侯爵圓形地，碎石路面的設計使里斯本的城市面貌甚具特色。自 20 世紀初，葡萄牙的其他城市也開始模仿及採用這種鋪地方式。

葡式碎石路除了使用黑白色碎石修築（有時可加入棕色、灰色，甚至藍色），還需要看使用的石料。葡萄牙使用的碎石是一種石灰石，因為葡萄牙中部及南部的地質構成主要為石灰岩，石料較軟，築路工匠用小錘敲打握在手上的小石，便可敲出需要的形狀及大小，如果是火成岩（例如花崗岩），由於石質堅硬，則不能使用上述的工法。

鋪碎石路的工序也很講究，首先，要夯實鋪築的路面，然後鋪一層沙或石粉以嵌藏碎石，材料的厚度大約是 4 至 15 公分，因應使用的碎石高度而調整，目的是避免路面日後變形，亦不讓碎石容易「跳起」。碎石之間的縫隙約為 0.5 公分，當然也須因應碎石的尺寸而作調整，至於填充縫隙，會使用石粉或 1 比 3 混合的水泥和沙，然後在鋪好的路面灑水讓其固定，再用特別的大木錘或機械整體壓實，最後還要鋪上幼沙，經過上述的各項工序，葡萄牙碎石路才算完成。

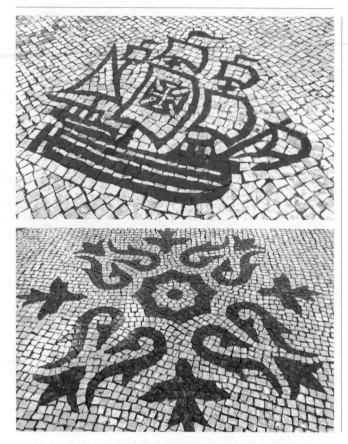

澳門街上用黑白色碎石鋪砌的不同主題圖案（作者攝）

自從 1993 年議事亭前地的重整工程，在澳門才開始採用葡式碎石鋪砌路面，逐漸成為澳門城市的一大特色。

政治目的

澳葡政府在過渡期的最後階段，將城市的「中心廣場」設計為極具葡國城市特徵的公共空間，這特徵之後在其他的前地空間被重複，根據塔爾德（Jean Gabriel Tarde）[5] 的「從上到下」輻射模仿理論：「模仿總是從高到低、從高位人到低位人」，加上「社會由模仿而成」的概念，當時仍受葡國管治的澳門，在城市空間設計上仿效葡國的城市，可以理解為澳葡政府透過「模仿」，將澳門塑造為以葡萄牙文化形成的「社會」的一份子，並希望這種連繫「紐帶」能在政權移交後仍然持續。

議事亭前地圓形水池的渾天儀，除了象徵葡萄牙的航海大發現，亦是葡萄牙共和國國徽及澳葡時期澳門市徽的組成部份，澳葡政府對議事亭前地的最後改造顯然帶有政治目的 —— 葡萄牙文化在政權移交後繼續潛移默化地影響這個前管治地城市。

5. 法國社會學家、犯罪學家、社會心理學家。

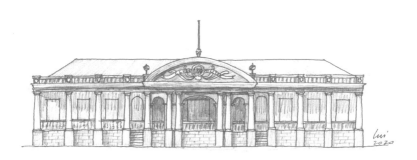

※　陸軍俱樂部正立面（作者繪）　※

俱樂部

在金碧輝煌的葡京與新葡京酒店附近，有一座設計簡潔的新古典建築物，它的古典柱廊靜靜地見證著南灣海岸的變遷，正是陸軍俱樂部大樓。然而，在過去的百多年間，建築物亦經歷了不少改變，尤其是 1990 年代初的重建工程。

位於昔日南灣海邊，陸軍俱樂部大樓興建於 1870 年，只有一層高，最讓人印象深刻的是其正立面的古典柱廊設計，立面及柱身恰當的比例，使這座不算高大的樓房顯得典雅而莊重。

大樓正立面以古典的三段式設計 1，飾有石塊砌件紋飾的牆面，顯得底部基座格外堅固，通透的塔司干式柱廊與結實的基座產生強烈對比，同時亦在建築外部形成半開敞的陽台，是歐洲建築迎合亞洲氣候的一種做法，也是殖民建築風格的一大特徵，立面頂部以樽形矮圍牆及弧形山花建造，並採用西式的瓦面坡屋頂。

大樓的建造與 19 世紀末澳葡軍人的同業組織 Grémio Militar 有著緊密的聯繫。在該組織 1870 年 4 月 20 日的創辦會議記錄中提及：組織不僅作為軍人聚會的地方，還設立一個具有

1. 古典建築立面設計模式，由基座、柱式及山花組成。

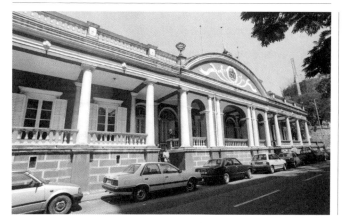

1980 年代的陸軍俱樂部大樓（黃生攝）

軍事、科學及其他書籍，同時備有報章的圖書館，亦容許進行槍械及法律准許的遊戲。

陸軍俱樂部大樓在 1872 年 6 月 8 日的物業登記有如下記錄：「一層高的城市樓宇，有 13 扇窗子，6 扇通往陽台的門戶，另外 2 扇通到門口，整座物業的面積為 2,211 平方腕尺（Covado）2。它位於南灣街，即南灣公園與加思欄炮台之間，屬大堂區，有門牌。北與連也營（Batalhão de Linha）的兵營校場相連，南與南灣街為限，東、西則分別與加思欄炮台和

2. 葡國昔日使用的長度單位。

公園為鄰。此前沒有其他業主，因是由目前的業主下令興建。依據上述呈交的文件與遞交人的聲明，本人估計這樓宇時值 12,000 元，每年的純收入為 700 元。」這段文字詳細記錄了建築物建成時的範圍及規模。至於設計者，考古學者傾向於迪亞士‧賈華路（Dias de Carvalho）。賈華路是陸軍俱樂部創始人之一，當時是一名少尉，任職於工務局，早期仁伯爵醫院的建築構圖，亦出於他的手筆。

大樓的重要維修，首次於建成後 30 年進行，當時建築物因有倒塌的危險，政府負起了約共 1,670 元 7 角 2 分的維修費用。而再次大規模的修葺則於太平洋戰爭之後，由於該樓宇經歷多次用途更改而顯得非常破舊，其中於 1941 至 1945 年間，大樓曾用作收容來自香港的難民，1945 年澳督決定將這座樓房改作財政廳辦事處，1951 年財政廳遷往舊合署大廈，政府委派了一委員會負責該建築物的重修。

經歷了百多年的歷史，現今看到的陸軍俱樂部大樓，除了沿街的兩個立面之外，整座建築（包括室外及室內）卻是 1994 至 1995 年重建的結果。值得一提，大樓於 1976 年的「文物保護法」中已被列為「構成代表澳門歷史文物的孤立屋宇或屋宇遺蹟」，在 1984 年被評為「紀念物」，1992 年被評為「具建築藝術價值之建築物」。

重建後的大樓保留了原建築的立面（作者攝）

重建大樓

陸軍俱樂部大樓的重建設計，是由居澳葡人建築師蘇東坡（A. Bruno Soares）及柯萬鑽（Irene Ó）。對於這座仍保持著殖民地風格、120 多年屢經復修與內部重整的建築物，在設計過程中，建築師需要面對一個經典的學術理論問題：如何在建築遺產的修

復中引入恰當的設計。他們概述了當時行內流行的觀點：「介入設計時，應尊重建築物的當代情況，並強調其先前已存在的事實。無論任何情況，均以時代語言的對比作肯定。然而，他們認為每一座樓宇及每個計劃都是一個特別的個案，研究是非線性的，而且是包含感情、理論、功能及環境等多種因素影響的介入設計，即是尊重或反對、使其文脈化或現代化。」

對於陸軍俱樂部的設計，他們選擇了重建一個「想像空間」，以他們自己的印象及其他人的憶述為依據，恢復原先建築空間與環境的華麗面貌，同時將原有立面的一些元素（例如柱、門框）放進室內設計之中，以取得新舊之間的和諧。他們選擇了透過「浪漫主義」的介入，而不是採用現代與技術性的設計。

為了滿足新的功能要求，原一層高的大樓，改建後加建了地下層，其中增設了包括展覽室、遊戲室和雜物儲存等空間，另外，在回復原有瓦面屋頂的同時，將行政及理事會的辦公設施以及空調設備放置在屋頂閣樓中。在新的地面層，中央門廳的左側是矩形的大廳，與右側不規則形狀的餐廳形成強烈的對比。至於保存下來的新古典建築立面，在重建工程中被完全修復，包括原有的吊燈與石階欄杆。

陸軍俱樂部的重建，採用了澳門自 1980 年代至今經常實行的只保留歷史建築立面的重建方法，室內卻運用了仿古的「浪

俱樂部保留了的原建築柱廊陽台（作者攝）

漫主義」。這種做法雖然能顯出建築物的歷史感，可是，也使一些不理解重建背景的訪客產生誤解，甚至被新建的「古董」蒙騙，陸軍俱樂部的重建或可帶來一點專業及學術的反思。

維護葡人足跡與塑造身份

陸軍俱樂部大樓在 1994 至 1995 年進行保留立面的重建工

程，在 1994 年 4 月 7 日陸軍俱樂部晚宴的致詞中，「陸軍俱樂部會員關注俱樂部會址重修計劃委員會」主席李必祿准將（Brigadeiro H. Lages Ribeiro）提到：

> 澳門在很多方面都可以與香港很接近，且保持一段自然的距離。但在歷史文物方面，香港便永不能跟澳門相比，因為我們擁有一個數世紀歷史的相對優勢。這個優勢，我們把它理解為一個有利於維持澳門與香港不同之處的寶貴貢獻，確實是我們必須竭力保存的。陸軍俱樂部現時想做的就是為這個目標作出貢獻。因為認為保存歷史文物的唯一有效方式便是重建它，佔用它，並給予它功能。假如這項功能是恰當的，便是賦予了它生命，之後，它便可以自然產生一種自行保護的環境。這就是俱樂部希望為澳門作的貢獻。令到一件文物有生氣及得以延續到我們管治之後，才是保存這件文物的明智方法。

李必祿准將的這段講話，清楚反映澳葡政府及葡人社團在 1990 年代維護葡式建築遺產的真正目的——讓能代表葡萄牙文化的建築物能延續至澳葡政府的管治之後。

讓葡萄牙文化在澳門延續至政權移交之後的政治策略，在 1980 年代開始直接與文化政策聯繫，在過渡期尤其明顯，其中澳督高斯達 3（Vasco Leote de Almeida e Costa）的施政

方針，就是透過建築遺產的保護發展澳門自身的「身份」，將澳門的歷史、文化及政治形象向外推廣，強調澳門的獨特性並增加條件，使澳門能有別於中國內地和香港而存在。

至其繼任的澳督馬俊賢 4（Joaquim Germano Pinto Machado Correia da Silva），一方面發展旅遊，另一方面加強對建築遺產的評定保護，並對聖保祿遺址保護區進行研究，亦開始出版研究澳門在東西方文化交融角色的《文化雜誌》。

最明顯的是最後一任澳督韋奇立 5（Vasco Joaquim Rocha Vieira）的施政，其中的政治任務是維護澳門的自主性，他透過在任期中實現一系列的「宏大工程」、建造一系列的博物館、維修一系列的葡式建築遺產、建造一系列的中葡友好紀念性建築物等工作，以維持葡萄牙文化在澳門的角色，塑造澳門的獨特「身份」及維護其政治上的「自主性」。

這位末代澳督的政治任務，可以從「1993 年度收支許可建議」提交立法會時的講話中了解：

3. 第 124 任澳門總督，任期 1981 年 7 月 1 日至 1986 年 5 月。
4. 第 125 任澳門總督，任期 1986 年 5 月 15 日至 1987 年 7 月 8 日。
5. 第 127 任澳門總督，任期 1991 年 4 月 23 日至 1999 年 12 月 19 日。

大樓內部以仿古的風格重建（作者攝）

這將是個最有效的方式使我們的價值、民主進展的延續和現代化的策略得到保障，也確保澳門有一個自主的程度……假如我們懂得追隨這個目標，那麼，我們便確保了澳門本身的體制在過渡期之後有真正的延續……使澳門在不失其本身的特徵下而順利納入中華人民共和國。

這也是葡萄牙在近乎五個世紀以來在東方地區存在所可以遺下的最重要文化遺產，建立起一座不同社會模式之間有溝通作用的橋樑，同時設法使它們在互相容忍互相尊重下融合。

對差異給予容忍和尊重的這種文化，體現出澳門的獨特

性，並應永遠保持下去。因為這一向是葡萄牙在東方存在的意義。

……須依循一個重大目標，就是使澳門具備能力繼續成為今天的澳門，一個在東方有本身的和獨特的實況，是中國的一部份，是與世界溝通的橋樑，是與歐洲聯繫的基地，也是葡國留下印記的地方。

類似上述能直接表達這位澳督的政治任務的字眼：「加強澳門的自主條件」、「保持自治，在過渡期後成為真正的特區」、「留下葡萄牙在澳門 450 年的見證」、「給予澳門維持其特性的條件，使本地區成為唯一存在容忍的、共處的和具有本身獨特性的地方」，在其後每年度的施政發言中多次被提及，從中可知悉其責任與目標。

華人對保護的態度

對於澳葡政府的建築遺產保護政策，1980 年代澳門的華人有何看法？

儘管 1950 年代已有華人文化人肯定澳門城市與建築在東西方文化交流的價值，然而，由於澳葡政府的文化遺產政策偏重葡萄牙利益，以葡國特色文化為主，因此依賴葡籍政府人員、

天主教及土生葡人的管治精英為核心，鮮有華人參與。這種情況在 1987 年中葡兩國簽訂《中葡聯合聲明》後才開始稍有轉變，在制定文化政策時吸納更多的華人政治精英參與諮詢機構。

華人對建築遺產保護的意見，主要透過華人政治代理人及涉及建築與地產的商會，表達持份者的利益。

從 1980 年代初的報導，可以了解當時一些華人政治代理人對澳葡政府建築遺產保護政策的理解與意見。

在立法會討論「1982 年政府年度預算法律提案」時，就「保留文物」一項，華人議員甲提出：

> 每個地區都有其歷史文物應該保留的，澳門亦有許多如觀音堂、媽閣廟、大三巴牌坊、大炮台等，都有其歷史價值，但過去保存文物之具體內容有些是值得檢討的，有些不重要、又是私人組織的，而建築已經是陳舊的，認為有關部門應重新檢討一下，應該保持的就要好好維修，不應保存的，就應該挑出來，不值得的就不應保留，免至對社會發展有妨礙。……如板樟堂有一間理髮店，只是一間普通樓宇，又是危樓，但亦列入文物保管，實說不通，這值得在保存文物政策底下重新去檢查一下，

其他還有很多，我希望在保存文物政策下，不要窒礙澳門建築的發展和市容的改善。澳門本來可以一方面保留文物之舊東西，一方面又可以發展新時代之城市，對剛才討論旅遊政策是互相有關連的，希望執行權方面能夠早些解決這些問題。

華人議員乙就保存文物的政策提出與其相關的個案：

在荷蘭園曲棍球場對面那幾座屋宇，我們與仁慈堂購買的，當時已簽合約，見證人有兩位，那是民政廳長及當時市政廳長歐若堅，合約表明，這些屋宇簽約不得轉讓及作別的用途。後來政府方面認為這幾間樓宇要保留，我們接通知後亦與政府十分合作，予以保留，但一直希望廠商有個合理的解決辦法，但一直等到現在已有十年，付出了數十萬元，到現在計算，利息亦很大……我們認為為了保存文物而傷害到商人經營的，似乎不大合理，希望這些不合理之處，能早日解決，今後希望政府重視這種情況，一定要安排與業主協商好然後進行。

華人議員丙想了解政府文物保留委員會是用何標準去定出文物，他以燒灰爐的梁文燕託兒所及西灣金舫酒店為例，認為前者不應保留而保留，後者則雖有建築特徵卻被拆除，為此感到可惜。

在上述的會議中，華人議員甲指，位於議事亭前地的商會大樓於 1958 年改建，已有 20 年，但空間不足以適應商會的發展，因此集資改建，但政府列商會大樓為文物，要保存；再經交涉後，認為只是一幢 20 年歷史的建築物，不存在保留價值，容許改建，但不能建高層大廈。他認為這情況產生許多不良後果，迫使一個澳門如此重要的團體長期屈就在一個比較落後、又不夠空間的建築物，對澳門整個體面上亦非常不好，因為世界許多地區的總商會都是比較堂皇，認為「澳門商會只有三層高，給人看來很失禮。」

對於新馬路受保護限制，議員甲認為新馬路過去是澳門最繁榮的地區，但當時已拆至參差不齊，他以國貨公司的樓宇為例，指當時工務部門要求只要將門面改成圓拱形、有葡國建築特色便可興建，但卻被拖延了近兩年。

同樣對於新馬路，華人議員丙仍然關心文物的評定標準，提出為何國際和中央酒店可以建高樓，其他建築物則不准；他認為新馬路店舖的建築沒有什麼藝術價值，「大多是舊的，而且改得不倫不類、不新不舊的」，他認為這些地區不應作出限制，因為無可能將之劃一，亦「免至如此重要而繁榮的地帶晚上一片黑暗」。

對釐清評定標準及維護華商利益的要求，同樣出現在 1982 年

仿古的大堂（作者攝）

3月，一篇報導標題為：「西方人眼光看東方城市，所有舊東西都是好文物，建築商開會要求提標準」，在內文中澳門建築置業商會就政府擬定新的保護文物名單，提出「對於文物標準的釐定，應以客觀方式來進行。」

在記者會上，商會會長質疑：

對於政府所謂的文物，不知以何種標準訂出？現在取消少數，卻再增加一些，例如六國飯店、廣州酒店等，不知其原因何在？文物之鑑定，不能以少數人的觀點，而影響整個經濟情況，大家欲努力維持本澳的繁榮，不能因此令本地商人可能失去信心，對外來人士無好處。總括來說，要做好一些事情，非個人力量所能，應眾志成城，不能單方面的決定而進行。

商會副會長補充：

城市要保留文物非屬壞事，但如何保留，理應從長計議，有些破爛的建築物，已非歷史文物，其是否有保留價值，應聽取各階層的意見，不應以個人意見為主，妨礙建築業的發展，保護帶內周圍 100 公尺，也屬保留範圍，影響頗為廣泛，所以希望當局客觀地鑑定保留標準，主要是政府及公共機構物業，而私人者應較少為佳。

從上述的報章報導可以了解，首先，對於被華人視為「古蹟」的建築遺產的保護，華人代表的意見是認同的。

至於其他被澳葡政府評為建築遺產或在保護區內的建築物，華人代表則強烈要求釐清評定遺產的標準，並對涉及華商利益的項目表達強烈的意見。

仿古的大廳（作者攝）

對建築遺產保護的理解，由於華人政治代理人主要是商人，對建築保護的主要考量是經濟利益，建築遺產保護則被理解為有助旅遊業發展的工作。

由於澳葡政府的建築遺產保護政策與工作，主要由葡人與土生葡人管治精英所主導，相關的政策較多偏向維護葡萄牙在澳門的利益，人口佔多數的華人在相關事務上沒有太多話語權。

澳門的華人（尤其是華商）一直關心建築遺產保護會影響自身物業發展，前述是對 1976 年開始實施的法令及 1980 年代初準備修訂新法令時表達的意見，然而，1984 年新的保護法推

出後，華商仍然認為該法侵害私人物業的發展權，要求對法令進行修訂，在 1988 至 1989 年的修訂討論期間，報章上出現的觀點除了有認為新法草案不合理，嚴重脫離澳門社會的實際情況，對建築業的發展起著嚴重束縛外；還有 1989 年 8 月以白馬行醫院舊址「拆骨留皮」的折建為例，提出對舊建築如何保護及釐定標準的意見。

除了關心利益和技術問題，1988 年 11 月有華人報章社論作者開始注意到，澳葡政府的保護政策背後帶有殖民意識：

> 在新法案的末尾，竟增加了一段現行法令所沒有的詞句，專門對「南灣區的樓宇」進行「回憶」，謂「以前的南灣區是屬於富有人家的住宅，而大部份為宮殿式興建，背山面海，享盡大自然的風景及樹蔭已有數世紀，而該記憶是為有西洋人在本澳存在的特徵，這使以往的光榮歷史保留至現在，是應該記載的」。故此，該新法案建議，將南灣街一帶尚未拆建的幾幢建築物，永久保存下來，以保障上述的「記憶」。

該作者認為：

> 這段文字，充滿了殖民意識，把殖民主義者在澳門幾百年來的拓殖活動，美化為「光榮歷史」，這亦透露出澳

府的文物政策是為了保護葡國殖民全盛時期的遺蹟⋯⋯

在同年另一篇社論中，上述作者指出：

> 但在中葡談判開始後，葡方又以另一形式來堅持（保留
> 葡國文化的）政策，即是將澳門的文物古蹟編製成一個
> 總目錄，送給聯合國科教文機構進行登記備案，以求借
> 助國際組織的力量，來「監督」澳門特區政府日後是否
> 能繼續保留這些文物古蹟。

1989 年 9 月上述作者再有報章社論，揭露了澳葡政府保護建
築遺產帶有政治因素：

> 保護文物政策不應摻雜某些妨礙歷史的政治因素。而澳
> 門政府的保護文物政策，便帶有這個影子。年前，一位
> 澳府文化官員在與筆者閒談時便透露，葡國在東方的
> 「文化據點」，如果亞、帝汶等，都已相繼「失手」，
> 現在只剩下一個澳門了。葡國人有必要鞏固和加強這個
> 「最後的城堡」，使其能繼續成為向世人宏揚「葡國輝
> 煌航海發現史」的「活史料」，這是維護「葡萄牙民族尊
> 嚴」的需要。

> ⋯⋯澳門前途問題提上了中葡兩國政府的議事日程之後，

餐廳的空間亦採用了仿古的設計（作者攝）

葡人一方面順應歷史潮流，對將澳門歸還給中國確實表
現出了應有的誠意；但另一方面，又對將失去這「最後
文化據點」心猶不甘，希望在將澳門交還給中國之後，
仍能保留那些「葡人曾在此居留」的痕跡，便更加緊了
保護文物的工作，除在中葡談判中提出了「保護文物」
的要求，爭取到在「中葡聯合聲明」中寫上有關的內容

之外，又採用編輯「文物目錄」並將之交給聯合國科教文組織的手法，希望由國際監督的辦法來保護這些文物。到此，澳府的保護文物便帶上了某些政治因素了，而且還隱隱地帶有某種並非健康的情緒。

該文章還提到「文物名單」中有一些內容是殖民者的紀功標誌，是中國人民所不能接受的。

雖然上述社論作者的觀點可能帶有一定程度的主觀性，但對「殖民主義」政治意圖的揭露確實引起了中方的注意。1989 年 9 月，時任國務院港澳辦公室副主任兼澳門基本法起草委員會秘書長魯平訪澳期間，就談到澳門的文物保護，他認為在澳門的一些反映葡萄牙殖民色彩及葡萄牙過去對澳門侵略的文物，不可以繼續保護下來。

1990 年 5 月，澳門基本法起草委員會文化與社會事務專題小組在杭州會議，討論 1999 年回歸後保護建築文物的問題時，小組就保護文物政策取得共識，即保留一切在澳門不同歷史時期有意義的、有代表性的文物，同時清除葡萄牙殖民主義遺蹟，並重申中國是不同意讓這些遺蹟繼續存在。

這些意見影響了澳葡政府在過渡期最後時期的文化政策。

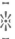

※　福隆新街建築物的修復方案（作者按歷史資料繪畫）　※

青樓建築

介紹澳門的旅遊書，一定會介紹福隆新街，不僅因為其建築，更因為其曾是秦樓、賭館、酒家、煙室的集中地。

福隆新街附近的街道，原本是海灣邊地，清同治年間，澳門閩籍富商王祿、王棣父子承購該區地段，填海造地，開闢街道，築舖戶，建戲院，逐漸成為澳門一處繁盛區域。

澳葡政府未實行禁娼、禁煙、禁賭之前，福隆新街上半街都是秦樓楚館，下半街多是茶話室1、酒店、賭館等，嫖賭飲吹，公開營業。

區內樓房，主要以廣府的「竹筒屋」為主，其平面狹長，兩層高樓房，下舖上居，由於空間較深，房屋後部多設有小型天井，廚房與廁所均置於該處。

房屋以兩側的青磚牆作承重，樓板與屋頂承托在木橫樑上，通常一側設有木樓梯通往一樓，內部空間主要以木雕花板和木板作間隔。

1. 吸食鴉片煙之煙館。

1980 年代的福隆新街（黃生攝）

區內住宅的外觀，地面層入口原本裝有趟櫳和板門，外部還有矮腳門，一樓則裝有蠔殼窗，屋簷除了掛設有雕花的封簷板，還飾有彩繪（壁畫）和灰雕。街內的商舖，原本還飾有手工精細的木雕花裝飾，顯得份外富麗堂皇。

至於當年福隆新街用作青樓的樓房，據老一輩憶述，房屋外觀沒有太大分別，但最令人注意的是門前大多掛著兩個巨大的紅燈籠，所以當時稱嫖客為「捐燈籠底」，高級者有木刻招牌標明寨名或館名，其餘則無特殊記認。

修復建築群

由於建築群的歷史，福隆新街於 1976 年的「文物保護法」中被列為「組成代表澳門歷史文物的都市綜合區」，在 1984 和 1992 年的保護法被評為「已評定之建築群」。

1996 年文化司署文化財產廳對福隆新街建築群進行修復，工程涉及街區 60 多幢清末建築物，費用為 6,137,940 元，分三個承建商同期施工，是澳葡政府最大規模的中式建築遺產修繕。

據保護部門的工程描述，實施修葺是為保留其過去的風貌，不讓其失掉與過去曾組成的時代的聯繫，採取不同的維修方案以適應建築物的功能，維持一個具特色並協調的形象。

街道的房屋以花崗石作牆基，牆壁以青磚砌築，並在磚面批灰掃漆作保護，復修時，有些房屋的青磚已呈現非常嚴重的損壞。

對於住宅建築的外牆和門窗，採取複製原來式樣以回復其原狀，一樓採用傳統蠔殼木窗。至於商住混合的房屋，則對地面層使用較當代的慣常做法，例如鐵製拉閘大門，一樓則採用透明玻璃木窗。

整條街道房屋的中式瓦屋頂全部被翻新，懸在外牆的空調機

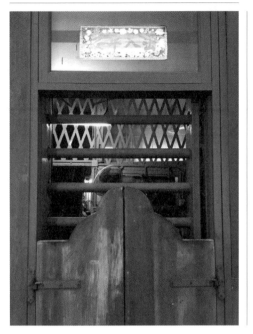

修復後的住戶入口重建了矮腳門與趟櫳門（作者攝）

被移到屋頂或屋後牆，廣告招牌及地面層的簷篷被統一設計，在房屋外牆重新裝設凸顯該街原有特色的帆布篷。

從設計圖則可見，修復工作主要在房屋的沿街立面，包括地面層商舖或住宅的門面、一樓蠔殼窗的重建，重設封簷板和可活動的布帳篷，並維修重繪簷頭的灰塑。

在門面及蠔殼窗的重建設計上，設計者參考昔日的照片和當時仍遺留的構件，對整條街的建築物作統一式樣的設計，然而方案只考慮了統一性，卻沒有充份考慮住戶或商舖運作上的實際需求，導致後來被更改。重建蠔殼窗亦因只為了統一外觀，在實際施工時，一些木窗採用膠片代替蠔殼，完全成為了場景裝飾構件。另外，重設的布帳篷亦有相同情形，布帳篷重塑了昔日街道的景觀及東方街道的光影效果，卻由於阻礙實際生活，沒有獲得居民商戶的愛護，任其被風吹雨打損壞。

福隆新街是澳葡政府對中式歷史建築群最大規模的維修工程，然而由於修復設計沒有充份考慮使用者（商戶和住戶）的需求，相關工作亦沒有得到他們的理解及配合，當年坊間認為整條街門窗塗紅色不合「風水」，而重整後的店舖招牌和門面設計，因不便店舖經營，工程後不久就被紛紛改動，可見當時民眾並不太關心歷史建築保護，覺得只是澳葡政府強加的粉飾工程。

東方主義

1996 年澳葡政府對福隆新街建築群的修復，顯示了「東方主義」2 對建築遺產保護的影響。直至「過渡期」的最後幾年，負責澳門建築遺產保護的部門仍是以葡人及土生葡人為主，華人技術人員佔少數，對福隆新街建築群的修復方案，亦是由在澳門的葡人設計師負責。

建築群重建了「蠔殼窗」、店舖仿古門面並統一塗上紅色及裝設仿古街燈（作者攝）

設計者對整個街區建築物的統一設計，嘗試重塑東方街道的
光影效果，反映歐洲人對街區昔日面貌的想像。由於新設計
的門面及蠔殼窗並沒有考慮使用者的實際需求，淪為一種裝
飾元素，沒有得到居民的維護，導致後來被更改。

最能代表歐洲人對中國的固有觀念是建築物的顏色設計，該

2. 國際著名文學理論家與批評家，後殖民理論創始人薩義德（Edward Wadie
Said）透過對文學的研究，認為西方（主要指歐洲）對有關東方的觀點顯現一種控
制的話語權，在文化霸權的形式下強調歐洲比東方優越先進，並把東方進行機械
的圖式化處理，東方經常被認為是弱勢、落後和墮落且無法與西方相對等。薩義
德認為西方藉此霸道的長期控制，結果將東方由異域空間轉變為殖民空間。

區主要是青磚牆身的廣府竹筒式民用建築，維修前門窗多已更改，顏色不一，從當時照片可知以綠色和棕色為主，也有部份塗作紅色。然而在修復中，整條街道的門窗卻一律被塗為紅色。

據當時在文物保護部門工作的唯一華人技術員憶述，關於顏色的選定，負責項目的葡人建築師試繪了三個方案：綠色、棕色及紅色，最終由部門主管決定採用紅色，原因是一方面可讓街道給人歡樂與活潑鮮艷的形象，配合福隆新街葡文街名「Rua da Felicidade」（歡樂街）的意思；另一方面，是西方人認為中國人偏愛使用紅色，容易被他們接受。

然而，街區亦曾設有青樓及鴉片館，門窗並非全部紅色，澳葡政府的修復設計一方面顯示設計者對中式建築缺乏理解，另一方面亦反映設計及主管人員帶有「東方主義」的偏見。

《昔日澳門》3 的博主、葡人記者兼作家白奕衡（João Botas）認為，當局是有意將福隆新街與「罪惡之色」聯繫起來。街道的葡文名稱 Rua da Felicidade，暗指「尋歡作樂之地」，「幾十年來一直是澳門歡場的象徵」。「那裡曾雲集著眾多鴉片館、妓院及一眾琵琶仔（歌女）、按摩師和娼妓（妓女）」，白奕衡

3. macauantigo.blogspot.com

修葺後的福隆新街（黃生攝）

還記得在 1940 年代，這條街道乃是以圓石鋪地。

澳門資深報人及作家李烈聲在其文章提及，葡萄牙同事懷念他
們祖先的殖民主義優越感，盡量醜化澳門，常常說：「澳門娼妓
滿地，路經福隆新街之時，常被拖進妓院，強迫男人宿娼。」

澳葡政府對福隆新街大規模的修復，並將房屋的門窗統一塗刷
紅色，除了「東方主義」對中國文化的既定想像，亦強調殖民
者的「慾望」與「優越感」，後殖民理論創始人薩義德（Edward
Wadie Said）認為：西方文學對東方妓女的描述，表現出西方
對東方的支配意識。

Fortaleza do Monte

大 炮 台

1994-1998

※　大炮台的棱堡（作者繪）　※

中央炮台

大炮台位於澳門半島中心的山崗上，16世紀葡萄牙人開始營建澳門「天主城」時，大炮台與聖保祿學院處於城市的邊緣，耶穌會在該處打造「天主城」的「衛城」（Acropolis）建築群，是綜合宗教與軍事要塞的地方。

耶穌會的文獻顯示，大炮台山崗被納入該會的神學院和修院區域的時候，起初只考慮用作娛樂與休閒場所。然而，由於該位置是澳門重要的防衛戰略地點，1568年來到澳門的維加船長（Tristão Vaz da Veiga）應葡萄牙等外籍居民要求，組織建造一道土城牆以防衛海盜，耶穌會亦參與了該項工程。在半個月內建成了長596米的土城牆，城牆底部厚138厘米，頂部厚126.5厘米，高322至345厘米 1。耶穌會的炮台就是在此土城牆基礎上建造的。

1601年荷蘭人侵襲澳門，促使耶穌會在山崗上建造堡壘，1607年葡萄牙國王菲利普二世（Filipe II）2命令加固澳門的防禦工事，耶穌會士亦參加了當時的工程建設，1617年他們根據羅神父

1. 以上尺寸均為換算後的數字。當時，葡萄牙使用的長度單位是布拉薩（braça）和掌寬（palmo），1布拉薩約等於2.2米，1掌寬則等於23厘米。
2. 由於1581至1640年葡萄牙因王位繼承而與西班牙合併，葡萄牙國王菲利普二世（Filipe II）即是西班牙國王菲利普三世，於1598至1621年在位。

（Francisco Rhó）和在非洲、印度擁有豐富軍事經驗的卡拉斯科軍官（Francisco Lopes Carrasco）的圖紙動工建造大炮台，工程可能利用了神學院原有的一些圍牆及山崗上古老城牆的部份牆體。1622 年 6 月，荷蘭人再次進攻澳門，在半島東部剾狗環沙灘登陸的入侵者被羅神父從大炮台上發放的兩次猛烈炮火擊退，仍未完工的大炮台已顯示其對城市防衛的重要性。

1623 至 1626 年間，首任澳門總督馬士加路也（D. Francisco de Mascarenhas）重組了城市的防禦體系，使用武力佔據大炮台，並完成自 1617 年起開展的大炮台建設工程，以夯土牆加固並取直其圍牆，建成了東北角的第四個棱堡，炮台入口

上部的石雕刻記載著 1626 竣工的年份。由於馬士加路也將大炮台作為官邸，在炮台內修建了儲水池、倉庫、軍官和士兵的房舍，還修建了一道連接山腳和炮台入口的台階，成為澳門防禦體系的核心。直到 18 世紀中葉，歷任總督都居住在炮台，指揮軍隊，主持防衛。

受葡萄牙國王菲利普三世（Filipe III）3 的命令，歷史學家波卡羅（António Bocarro）於 1633 至 1635 年完成了《東印度要塞和城鎮》（Livro das Plantas de Todas as Fortalezas）一書。波卡羅在書中描述，大炮台採用以下方式建成：一堵牆始於地基，厚 460 厘米，石砌部份高出地面 138 厘米，其上是夯土，用土和石灰構築的夯土牆非常堅固結實，城裡的房屋都是這樣建造。牆隨山勢上升而變狹窄，至高處的胸牆厚度收窄至 345 厘米，牆體高 11 米。

波卡羅亦提及當時大炮台的規模：炮台呈四邊形，牆的每邊邊長 100 步（Passo，古代歐洲量度單位），四角各有一個棱堡作窺視用；炮台其上是廣場，在廣場中央有一座三層高的主塔樓，每一層都有一門火炮；廣場邊緣有四排房屋，一排是首領和其軍官的住宅，另外三排則是衛官和士兵的宿舍，營房兩側有兩個台階與入口處地面連接。炮台的入口朝南，

3. 葡萄牙國王菲利普三世即是西班牙國王菲利普四世，於 1621 至 1640 年在位。

有一寬敞的房子用於儲存炮彈、引信、導火索及火藥。

另一份記錄大炮台早期面貌的文獻，是 1755 年 12 月 24 日炮兵中尉儒里安（Carlos Julião）的報告，內附非常簡略的小平面圖，顯示炮台呈正方形，四角建有菱形凸出的稜堡，南面入口建有窄長的斜坡，炮台廣場南邊與北邊建有營房，西邊建有通向地下的樓梯，炮台的東邊、南邊及東北、東南和西南稜堡的圍牆築有垛堞，然而沒有描繪炮台的塔樓。

炮台於 18 世紀中葉曾被改建，以安置 1752 年從果亞到來的總督，當時塔樓已失去軍事功能，因此在工程中拆除了。

1816 年，葡萄牙國王批准議事會派駐兩個連進駐大炮台，自 1873 年仁子爵（Visconde de S. Januário）在炮台建造炮兵營地，至 1965 年 5 月 27 日大炮台交給「澳門省」政府，大炮台先後作過多次的改建以進駐軍隊。19 世紀炮台內的軍營佈局如下：位於大炮台南入口設有洗衣房、機電及各類附屬室，西南稜堡設有哨崗、颱風信號、警戒號，其下是油漆及武器工房，東側設有南北走向的軍人營房，分別有一號倉、飯堂、營房、皮具房及彈藥室，東北稜堡設有廁所、工場、炭房和各類附屬室，指揮所北是探射燈和洗衣房，指揮所西側的拱頂室是火藥房。1965 年之前，大炮台一直是澳門的軍事禁區，其後改作氣象台。

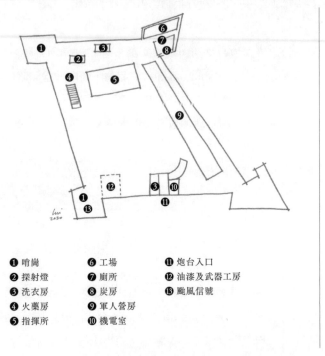

❶ 哨崗　　　　❻ 工場　　　　❶ 炮台入口
❷ 探射燈　　　❼ 廁所　　　　⓬ 油漆及武器工房
❸ 洗衣房　　　❽ 炭房　　　　⓭ 颱風信號
❹ 火藥房　　　❾ 軍人營房
❺ 指揮所　　　❿ 機電室

19 世紀大炮台內的軍營佈局（作者根據歷史資料繪畫）

現今，大炮台內部已改建為現代的博物館大樓，但外觀基本維持著 17 世紀的面貌，並保存著當時修築的夯土牆體，採用的營造工藝與中國古代軍事要塞相近，然而大炮台的形制反映了 17 世紀歐洲軍事要塞從城堡演變為炮台的過程，是中國境內現存唯一該時期帶棱堡的星形要塞。

考古發掘

1995 年 9 月，考古隊伍在炮台廣場的氣象台所在地展開了大規模的發掘，在廣場地底 30 厘米發現牆垣遺蹟。據葡萄牙考古學者研究，其中一段東西走向的石砌牆體可能是炮台北邊原有的圍牆，乃利用早期城市城牆的構造改建。另外，在氣象台樓房的下方，發現略呈矩形的牆垣，建造時間可能是 1600 至 1625 年，遺蹟西側經歷多次的擴建。在該矩形牆垣內有一方形結構，採用大塊的石頭砌築，牆基處有批盪，外部地面可能採用地磚，室內地面則是灰砂，該結構估計是支承連接上層木梯的梯箱，而方形結構東側設有兩組門：第一組由兩扇門組成，另一組可能是在上部鎖定的拉門。考古學者認為這表明當時的用戶非常重視安全問題，並認為這是證實了 1635 年波卡羅記載主塔樓的重要考古發現。而其外部較大的矩形牆垣，則是指揮大樓，或是總督住宅，因其形狀與 1873 年竣工的炮兵兵營相似。氣象台大樓及 1965 年 5 月 27 日前建造在該地段的軍事建築，可說是指揮大樓的「繼承者」。澳門博物館在地面的建築物，大概興建在該建築遺址的範圍。在其西南方，亦發現一排軍營的遺蹟。

關於大炮台儲水池的考古發現：在氣象台大樓位置南邊，建有一個帶拱形頂蓋的儲水池和用來儲存多餘雨水的小儲水池，兩者均在 1904 年建造的。根據葡萄牙印度副王向海外委員會

1980 年代大炮台內的氣象台大樓（黃生攝）

遞交的報告，炮台的原始儲水池於 1741 年已完全損壞，新建的儲水池建在原始儲水池的位置，並利用原來的排水道。在儲水池的北端發現了一條中央排水溝，高 1.4 米、寬 60 厘米，溝道隨著向外延伸而逐步變小，雨水通過設在炮台北圍牆中部的一個滴水口排出，該中央排水溝東、西側均設有次級排水溝；在儲水池的西邊有一條主排水道連接炮台西圍牆，在離西南棱堡約 11.5 米仍保留排水道入口，用花崗石塊建造，門帶鐵柵欄，排水道高 1.8 米，長約 30 米，通過一個半圓形的水管，以敞開方式向戶外空地排放儲水池內存水和雨水。

根據 1899 年 Lima Carmona 船長的記錄中提及「可能有連接

修道院和炮台的地下通道」，葡萄牙考古學者認為上述排水道的作用除了用於排水，亦可能是大炮台連接位於山腳耶穌會神學院的地下通道。因為在神學院東側靠炮台的石圍牆，發現寬約 4 米的石階與平台遺蹟，該石階往上可能到達第二個平台，然後通過排水道的門，再經西南棱堡進入大炮台內。

1995 年的考古發掘，還發現了大炮台與昔日城牆連接的實物證據。首先在炮台北圍牆山坡，發現石砌的神學院圍牆，由於該地點後來用作興建博物館的行政樓，因此在行政樓前壁中央以扶壁的外形重新用石砌築，以作「記錄」。另外在東北棱堡北面亦發現一段牆體，可能是大炮台和內港之間的城牆原始地點。至於在東南棱堡的地下發現一條由 11 級台階組成的通道及一扇門，是昔日連接城牆的入口。在西南棱堡山腳（今天利瑪竇學校內），仍然看到 1.85 米寬的夯土牆，是昔日神學院圍牆的一部份。

在東北棱堡內發現一個拱形空間，可能是煤倉庫、衛生間、作坊和其他軍事設施，該拱形空間有門開向炮台之外。

考古發現大炮台北邊山坡及山腳，由於自 16 世紀末就是採石場，導致該區有明顯的不穩定跡象，炮台北牆曾多次坍塌重建，須在原有的夯土圍牆以北以石加砌護牆，最後一次工程在 1916 年進行，因此炮台北邊的圍牆造法有別於其他圍牆。

市政署大樓後花園的瓷磚畫繪有 17 世紀的大炮台（作者攝）

由於一直傳說有連通大炮台與神學院的地道，1996 年，考古人員在大炮台內西側的地下拱頂廳進行了調查，在石階下沒有發現地道，但找到排雨水甬道。在拱頂廳的牆壁發現了一扇通向外面的門，因當時炮台內設有軍人監獄，門在 1865 年已經被堵塞。另外也發現一個通向建於二戰期間用於監視外港的監視崗。

1996 年還在東北與東南棱堡之間的山坡發現建築痕跡，可能就是 Lima Carmona 船長描述的炮台東側的附屬半月堡。

由於建造澳門博物館需要開挖炮台北半部的範圍，該地段的

考古遺址沒有完全保存下來，只保留了可能是總督住所往主塔樓的門檻石，並展示於拱頂室，而 1904 年重建的儲水池，則部份被用作內港漁民生活展區，融入博物館的設計。炮台內所有建築物都被清拆，只餘下炮台入口的房屋及西側的地下拱頂室，對照 1755 年炮兵中尉儒里安的炮台平面圖，該拱頂室及石階梯應該是 18 世紀的遺存，現在用作大炮台歷史展示室。

大炮台的外貌，除了北邊圍牆和西北的棱堡，基本保留了馬士加路也時期（1623 至 1626 年）的夯土牆體，而位於北邊可能是早期的石砌城牆遺蹟則原址保留，經過加固和修復，成為博物館門廳的珍貴展品。考古學者發現，大炮台內早期的牆體是用石塊砌築，17 世紀才用夯土建牆，只有炮台北部因多次坍塌重建而採用石砌護牆。

改建博物館

由於歷史價值，大炮台於 1976 年的「文物保護法」中已被列為「具歷史性價值屋宇」，在 1984 和 1992 年的保護法被評為「紀念物」。

將大炮台改建為博物館，是 1994 年澳門總督韋奇立（Vasco Joaquim Rocha Vieira）的決定。大炮台的改建計劃由澳門葡

人建築師馬錦途（Carlos Moreno）負責。據設計者的記述，
為博物館建造一座新樓宇的構想在當時被視為不適當，而候
選選址共有九處，均是具有文化遺產價值的建築物；最後，
大炮台脫穎而出，因它具備了實施博物館新館址計劃的最理
想條件。

設計師在方案的開始階段就意識到，作為澳門博物館選址的
大炮台所蘊含的重要歷史和文化價值，在有關設計的記述中，
馬錦途寫道：「……我們力圖提出可使大炮台闢為博物館成為
可行的不同的建築和建設方案，而且不能影響該地點的保護，
也不能影響這個紀念碑性質的重要建築物的景觀，其歷史和
文化遺產重要性理所當然地要求我們尊重之。」

由於有這樣的考慮，設計者在提出方案前進行了包括建築、
景觀、基礎建設等涉及多種學科的先期研究，並透過詳盡的
沙盤模型，試圖解決物理和保存遺蹟方面的問題，以尋找最
適當的技術和形式方案。除此，設計者翻查許多的歷史資料，
試圖預計大炮台因展開內部工程而發現昔日建築物遺蹟的可
能性。在為博物館制定施工計劃時，設計者由始至終關注和
考慮發現考古遺蹟的後續方案，力圖使計劃具備靈活性，以
便將新發現的遺蹟恰當納入新建築中，保存並向公眾展示。

確實，在方案實施的初期，考古人員發現了大炮台空地靠近

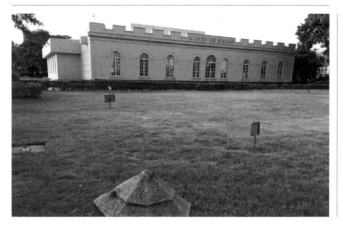

澳門博物館大樓（作者攝）

中央有一個儲水池遺蹟。設計者將這儲水池再次利用，保持了原本的功能，在博物館建設工程後期的設計中，將新建築物頂部的雨水經適當過濾引進儲水池內，作為消防後備用水。

另外，博物館的設計也解決了兩個主要問題：首先是博物館與大三巴遺址的連接；然後是展出空間之不足。

對於第一個問題，方案利用了一座自動梯，將大炮台下面與其內部連接起來，但設計不影響大炮台和大三巴遺址之間的物理和視覺的完整性。自動梯通道由鋼筋混凝土結構支撐，並以花頂棚覆蓋，用綠化景觀掩飾了在山崗北坡新建的所有建築。

至於炮台內部缺乏空間的問題，則於大炮台的地下開闢博物館所需的展覽空間，以維護大炮台的外觀與綠地。博物館共有三層，兩層在地下，一層在地面，而五層高的博物館行政樓則建在大炮台外面，位於山崗的北邊，有直接通道通往博物館。

由於博物館的門廳設在大樓的第二層地下室，設計者特別在門廳上方開設一個玻璃天窗，除了引入自然採光，也增強視覺上的空間感，尤其是讓剛穿越地下封閉通道的參觀者能獲得豁然開朗的感覺。

對考古發現的處理，如前文所述，方案除了再利用儲水池遺蹟，亦原址保留了一道高約 5.5 米、沿東西方向延伸的古石城牆，經過必要的加固和修復之後，成為博物館門廳的一個珍貴展品。

至於地面的新建築參考了原氣象台大樓的外形而建，最大限度地保留了大炮台原有的建築風格和地貌特徵。

設計方案於 1995 年 12 月完成，1996 年 9 月動工，1998 年大炮台完成蛻變，澳門博物館於同年的 4 月 18 日落成開放。

整個改建工程中，略為可惜的是，大炮台考古發現的總督府

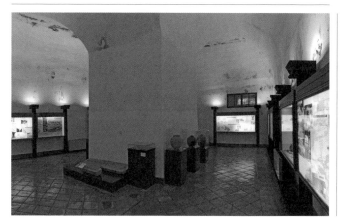

炮台昔日的火藥庫被改作「大炮台歷史展覽室」（作者攝）

及主塔樓遺蹟沒能被保留，無法透過實物完整地展示炮台的
歷史變遷軌跡。然而，建築師對文化遺產歷史與環境的尊重，
謹慎的設計考慮，事前對歷史資料的深入研究，以及對歷史
信息的盡力保存，作為遺產再利用的例子，是值得參考的。

隱藏的政治

葡萄牙對軍事遺產的重視歷來涉及政治意圖，尤其在「新國
家時期」。澳葡政府管治期最後階段的大炮台改建計劃，是否
也具政治目的？

大炮台、聖保祿學院及天主之母教堂（大三巴）遺址（作者攝）

對於大炮台的建設構想，澳督韋奇立將其定位為一個能以特殊的方式提升城市價值的設施，以此肯定澳門城市的文化與種族的和諧共存及相互尊重，並使這城市形象清晰化。

大炮台的博物館由曾任葡國海軍官員的馬錦途建築師負責設計，之前他於 1980 年代已設計了澳門海事博物館。在一次晚宴的談話中，澳督向他提出想建造一個講述澳門故事的博物館，以創新的方式，回顧過去而為未來構建記憶，澳門博物館引證著澳門的「身份」與「自主」、讚頌代表東西方的中葡兩國人民的互相理解，自始至終是一個政治項目。

該博物館除了作為旅遊景點，主要目標客群是澳門居民，透過勾起他們對新近過去的歷史回憶，引起他們的懷舊之情，對於一些新移民居民，亦讓他們感到成為澳門文化的一部份。

選擇大炮台作為建造博物館的場地，是因其歷史象徵性，它曾是葡人戰勝入侵澳門的荷蘭人的關鍵地方，自首任澳督開始至 19 世紀，大炮台曾是澳督的官邸，代表葡萄牙在澳門的權力中心，蘊含明顯的軍事與政治象徵性。

※ 20世紀初的玫瑰堂（作者按歷史資料繪畫） ※

板樟堂

天主教澳門教區於 1576 年 1 月由教宗額我略十三世（Gregory XIII）頒發詔書批准成立，成為近代遠東第一個主教區，耶穌會、方濟會、奧斯定會、道明會和度隱修生活的聖嘉辣女修會，於 16、17 世紀先後來到澳門傳教，並設立各自的會院與教堂。

位於板樟堂前地，俗稱「板樟堂」的玫瑰聖母堂，全稱「聖道明會老修院之至聖玫瑰聖母堂」（簡稱玫瑰堂），原屬聖道明修道院，約於 1587 年由一批從菲律賓來澳的西班牙道明會修士創建，由於建築物最初以木板搭建，當時華人稱其「板樟廟」，到 17 世紀教堂才改建為磚石結構。

因應 1834 年葡萄牙解散境內的所有宗教團體，澳門的道明會亦被撤銷。雖然 19 世紀後期葡萄牙允許修會活動，但隨著共和國的成立，宗教團體再次被解散。澳門的道明會修道院在 19 世紀中葉到 20 世紀初期曾進駐消防隊，亦曾用作兵營。1940 年葡萄牙薩拉查政府與教會簽訂協議，歸還天主教會的不動產，澳門的教堂與修道院重新歸於教區。

玫瑰聖母堂的建築於四個多世紀幾經變遷，現在只剩下教堂與鐘樓，帶有巴洛克風格，不論教堂前壁及內部空間設計均有點近似俗稱「大三巴」的耶穌會天主之母教堂。教堂前壁分

為四層，底層以四對愛奧尼柱分為三部份，每部份開有一門，門上飾有星光及耶穌聖心的裝飾；第二層以四對科林斯柱分為三部份，並開有三個百葉窗，以增加教堂的光照與通風；第三層以兩對複合式柱分為三部份，兩側設有弧形的扶壁及花瓶型的裝飾，中央飾有橢圓形的花飾，其正中是 A 和 M 組成的圖案，乃 Ave Maria 縮寫，意為「萬福瑪麗亞」；最頂層以三角形山花結束，山花中央是道明會的會徽，而頂端則裝有十字架。整個前壁充滿紋飾，充份展現巴洛克的華麗，其採用的「女性」古典柱式，暗示教堂是奉獻給玫瑰聖母，柱式的運用符合文藝復興的設計法則。

教堂的內部空間採用「巴西利卡」式的平面佈局，這種佈局源自古羅馬時期的公共會堂（basilica），在矩形的空間中以兩列共五對方柱，將空間劃分為中央的主廳和兩旁的側廳。

玫瑰聖母堂內的側廳開有多處窗門，以加強堂內的通風性能，這是西方建築為適應亞洲炎熱潮濕氣候而作出的改良。靠近主祭室設有五個巴洛克風格的小祭壇，分別供奉方濟會會祖聖方濟各·亞西西（St. Francis of Assisi）、苦難耶穌、花地瑪聖母、健康聖母及聖味增爵斐勒略（St. Vincent Ferrer）。

主祭室設在教堂中央主廳的頂端，以一巨大拱門分隔，主祭壇採用巴洛克風格設計，以多組曲線及曲柱構成，充份展現

玫瑰堂巴洛克風格的主祭壇（作者攝）

巴洛克追求動態的特色。主祭壇最高處繪有耶穌聖心，中央
神龕供奉手抱聖嬰的玫瑰聖母，兩側有兩位道明會聖人的立
像，分別是創立道明會的聖道明和澳門教區其中一位主保聖
人：錫耶納聖加大肋納（Catherine of Siena）。

主祭室地面下安放著七個 1781 年的墳墓，是當時澳門總督高

士德（Antonio Joze da Costa）1 及其妻子、祖先及子女的合葬墓，於 1997 年復修工程期間發現。

墓石的前方是第二次梵蒂岡大公會議（簡稱「梵二」）2 後，因應禮儀改革而新設的祭台。主祭台有兩種象徵，既象徵耶穌與門徒最後晚餐的餐桌，亦象徵耶穌基督的石棺。「梵二」以前，主祭台設於教堂後端的主祭壇前方3，「梵二」以後另加設新祭台，形成雙祭台的佈局，在實際禮儀中，現在只使用新祭台。

主祭室假天花正中繪有巴洛克風格的圖案，以皇冠和代表「萬福瑪麗亞」的 A M 字母組成。

加固與大修

由於歷史藝術價值，玫瑰堂在 1984 和 1992 年的保護法被評為「紀念物」。

1993 至 1997 年進行的玫瑰堂修復工程，是澳門 1976 年後第一次對教堂進行大規模及整體性的保護和修復工作，從中

1. 高士德為澳門土生葡人高士德家族第一代，於 1780 年 1 月 5 日出任第 56 任澳門總督，1781 年 2 月 3 日於任內逝世，葬於玫瑰堂。
2. 1962 年 10 月 11 日召開，1965 年 9 月 14 日結束。
3. 組成「澳門歷史城區」的教堂均建於 19 世紀或以前。

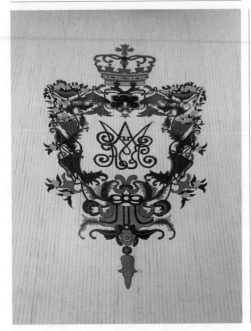

主祭室拱券天花上繪有由 A 和 M 組成的
「萬福瑪麗亞」紋飾（作者攝）

可了解澳葡政府管治的最後十年對建築遺產的保護原則、修
復計劃制定、工程的執行和監督。

隨著 1980 年代澳門城市的發展，教堂的周圍建造了不少新建
築物，導致教堂的地基受到影響，部份牆身結構偏移。另外，
教堂的木結構亦受到白蟻的侵蝕。

1991 年文化財產廳的報告對玫瑰堂的保護提出了三項建議：1）修復教堂；2）建立一個聖物寶庫博物館；3）建立以修復文件為基礎的教區檔案館。

修復計劃經與澳門教區磋商後，1993 年澳門教區向工務部門提交教堂的維修及修復方案。大修之前，由於教堂的木結構被白蟻蛀蝕嚴重，建築物岌岌可危，基於公眾安全，1994 年 5 月 1 日起停止對外開放。

1996 年澳葡政府決定全面修葺教堂，文化財產廳制定了教堂重修計劃書，包括以鋼結構取代教堂屋頂原有的木架，重新鋪砌瓦屋頂，教堂內部重鋪排水渠和重新安裝電路網，更換唱詩台的柚木地板和欄杆，及以麻石板鋪砌教堂的地板。

工程預算獲得政府批准後，1996 年 4 月文化財產廳透過招標程序，批准了工程顧問公司進行「加固結構、重裝電氣和維修教堂」的方案設計。同年 9 月，文化財產廳為「修復和鞏固玫瑰堂的結構工程」進行公開招標。工程的技術協調由澳門公共工程實驗室負責，其工作包括：分析工程計劃；準備招標程序和標書、提供基礎工程和各項工程的質量控制手冊；協助開標；審核標書和提交報告。

1996 年 11 月文化財產廳透過開標程序將該工程批給建築公

司，工程於 12 月底開始。1997 年 1 月文化財產廳又透過開標程序將工程的監督工作批給另一顧問公司，同年 11 月 10 日竣工，整項工程開支 1,100 萬元。教堂的整體修復主要是通過在原有結構內部加入一個新的金屬混凝土結構，以作加固和保護，同時修復教堂原有的裝飾，以維持原有的建築風格，並安裝現代的照明、保安、音響等電氣系統。

結構加固的具體實施包括：1）在原有受力柱和受力牆的底部造混凝土基礎；2）在原有受力柱和受力牆嵌入鋼結構；3）把原有屋頂的木結構以鋼結構代替。對於教堂裝飾，則盡量用原有的材料復原其原有的建築風格，包括祭壇、門窗和唱詩台等。

至於 1995 年受颱風破壞的教堂附屬鐘樓，工程對塌陷的屋頂進行全面維修和修復，同時也把鐘樓第一和第二層木結構樓板拆除，以鋼結構代替，在鋼結構外面以柚木板覆蓋。

鐘樓改建成為聖物寶庫，以展示天主教藝術品與彌撒用品，頂層仍懸掛著兩個大銅鐘，分別鑄造於 1807 及 1825 年。鐘樓的蠔殼窗設計來源自葡萄牙以前的殖民地印度果亞，屋頂木架的構造特別，亦受果亞的建築影響，印證著澳門多元文化共存的特色。教堂及其附屬鐘樓的聖物寶庫宗教博物館於 1997 年 11 月開放，延續了它的宗教功能，亦成為一個重要

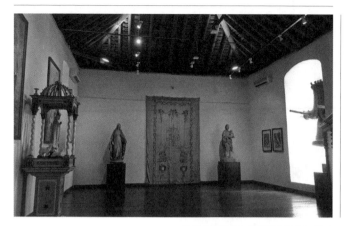

教堂鐘樓現改作宗教博物館（作者攝）

的旅遊景點。

值得思考的是，玫瑰堂的修復以金屬桁架代替教堂原來的屋頂木樑架，為此需要在教堂的牆體嵌入金屬柱樑，以加固磚牆及支承屋頂的金屬結構，如此處理，將會隨時間而逐漸出現新的結構問題。

Igreja do Seminário de São José

聖 若 瑟 修 院 聖 堂

1995-1999

※　1920 年代聖若瑟修院聖堂的內部（作者按歷史資料繪畫）　※

巴洛克教堂

正門設在風順堂上街的聖若瑟修院教堂興建於 1746 年，落成於 1758 年，在澳門，其規模僅次於同屬於耶穌會的天主之母教堂（大三巴牌坊原址），因此俗稱為「三巴仔」。教堂內保存著奠基石及中葡文的奠基紀念銅牌，銅牌背面刻有「乾隆壹拾壹年捌月貳拾陸日」，記載了修建教堂的日期。

耶穌會成立於 1534 年，1540 年由教宗保祿三世（Paul III）詔令承認。16 世紀初，馬丁路德發起宗教改革並促成基督新教的興起，令天主教受到很大的衝擊，教會內產生了一股維新改革的思想，耶穌會的成立是這股維新勢力的一部份，並參與了「反宗教改革」（Contrareformatio）1 的運動。當基督新教從古希臘及古羅馬建築式樣中尋找更接近天主教初期「純樸」的宗教建築，同一時間，以「愈顯主榮」（Ad Majorem Dei Gloriam）為格言的耶穌會則對宗教建築作出「華麗化」的探索，藉著建築空間、雕塑、繪畫及裝飾藝術結合的手段彰顯天主的榮耀，打動了面對新教而變得猶豫的天主教信眾。

1580 年在羅馬落成的耶穌教堂（Chiesa del Gesù）代表了耶

1. 由教宗保祿三世發起，是天主教會自 1545 至 1648 年間，為回應宗教改革的衝擊而實行的革新運動，又稱為天主教改革或公教改革（Reformatio Catholica）。

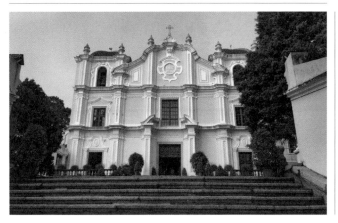

巴洛克風格的聖若瑟修院聖堂（作者攝）

穌會對教堂建築的改革。從平面上，為了使信眾能夠更直接參與宗教活動，教堂內取消以往的空間分隔，採用了「單一廳堂」的形式。至於立面的設計，地面層開有三個門口，一層設有三個拱窗，兩側設有螺旋曲線扶壁，頂部則以三角形山花結束。該「矯飾主義」（又稱手法主義）的立面設計影響了耶穌會在世界各地的教堂建築，包括澳門的天主之母教堂。

耶穌會教堂的另一特點是主祭壇採用「建築立面」化的設計，即是說，以設計教堂立面的方法設計主祭壇，使其成為視覺的聚焦點。

16 世紀中期，耶穌會士來到澳門，帶來了該教會對宗教建築的改革模式。1602 年奠基的天主之母教堂，雖然立面受羅馬耶穌教堂的影響，但天主之母教堂內部並非採用「單一廳堂」，而是採用巴斯利卡式的空間設計，教堂亦沒有建造圓穹頂。

耶穌會興建聖若瑟修院教堂時，則採用更成熟的巴洛克風格。教堂立面寬 24.6 米，兩條簷口線及六條壁柱將立面分為縱橫各三部份，頂層兩邊為對稱之鐘塔，設有銅鐘，塔頂為琉璃瓦，其高度為 19 米。立面中間部份則是直線與弧線結合的山花，其高度為 17.5 米，山花中有耶穌會會徽浮雕。第二層主要開有三個窗戶，兩側較小但有弧形窗楣及浮雕裝飾，中間窗戶是一整層高之長方形木百葉窗。地面層則設有三個大門入口，兩側較矮窄，周邊有裝飾及門楣。中央為入口大門，其兩旁壁柱上飾有巴洛克特色的破山花。

教堂兩側入口設有帶祭壇的小廳，而中間入口直達主堂。主堂平面成拉丁十字型，長軸長 27 米，短軸長 16 米，長軸兩端分別為入口前廳及主祭壇，完全採用耶穌會「單一廳堂」的空間設計。主祭壇採用「建築立面」化的設計，供奉耶穌像，左右兩組四支腰纏金葉的旋柱最具巴洛克特色，柱頭則以破山花形式結束。與之呼應的是入口前廳四支盤旋木柱，支撐著二樓的唱詩台（據說木柱來自已拆毀的方濟各會修院教堂，原址位於現今的加思欄炮台）。

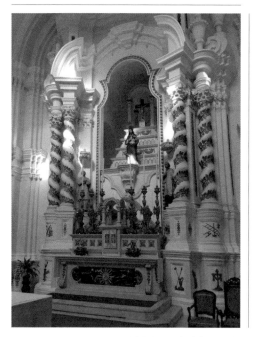

巴洛克風格的主祭壇（作者攝）

主堂左右短軸分別為供奉聖若瑟及聖母之祭壇。祭壇凸出於牆身，兩側各有圓形及方形科林斯柱，方柱亦有破山花裝飾，祭壇及唱詩台頂部均為白色拱頂，配以黃色花紋圖案裝飾。

主堂上方是由四個帆拱承托的圓穹頂，其直徑為 12.5 米，頂部高度為 19 米，開有三環各 16 個窗戶，底部的兩環具有透

巴洛克風格的教堂內部（作者攝）

風及採光功能，穹頂內側為白色，中間頂端是黃色的耶穌會
會徽「IHS」，是「耶穌」希臘文（ＩＨΣΟΥΣ）的前三個字
母，有「耶穌是人類救主」（Jesus Hominum Salvator）的
意思。而四個帆拱裝飾著具宗教含義的浮雕，包括王冠（耶穌
──猶太人的君王）、梅花（中國）、百合花（聖家族）、棕櫚
枝（勝利）、船錨（信仰的堅定）。雖然 20 世紀初聖若瑟修院

教堂內曾掛有多幅大型宗教油畫，牆身及天花有金色和藍色的浮雕裝飾，但相比於歐洲教堂的設計，裝飾並非華麗。

重建穹頂

聖若瑟修院教堂經歷多次修繕。1903 年教堂內部進行了大規模重建，改變了外表塗牆的泥灰粉飾，用哥特式風格代替了巴洛克式的祭壇。1953 年的重建中，教堂立面塗上了水刷石飾面，在大門上安裝了電燈及在唱詩台窗戶加上百葉窗，均改變了教堂的原有風貌。教堂內部的柚木祭壇被大理石造的祭壇取代，兩個木製佈道壇也被撤銷，然而正面與內部裝飾圖案花紋則保留下來。

教堂於 1976 年的「文物保護法」中已被列為「具歷史性價值屋宇」，在 1984 和 1992 年的保護法被評為「紀念物」。

1995 至 1999 年的聖若瑟修院教堂修復工程，是澳葡政府最後及規模最龐大的建築遺產保護項目，工程除了復原教堂的立面，亦重建了教堂的穹頂。

由於教堂的穹頂和支撐的圓拱破損嚴重，於 1995 年關閉，進行維修與加固。穹頂原本為磚砌築成，由於材料老化與日久失修，出現結構性開裂。工程採用了鋼筋混凝土結構，拆除

巴洛克風格的柱子（作者攝）

原有穹頂及其支撐的圓拱後，在教堂中央部份的牆內新建四
支結構柱，並在其上建造支撐拱與穹頂。工程雖然運用了新
材料與技術，外觀上卻完全按原貌設計，包括穹頂的裝飾及
柱的飾紋，均按原式樣在新造結構的外面重新塑造，維持了
教堂的巴洛克風格。除了結構加固，亦重鋪教堂內部的木地
台，工程開展時在地下發現了建造教堂時的奠基石。堂內的

木器和裝飾都得到修葺，更新了內部電氣和照明系統，塑像也重新佈置。

該工程的另一重要任務，是把教堂立面的水刷石飾面清除，恢復了原有的灰泥飾面。整個工程持續了近四年，在 1999 年 12 月 3 日重開。這次修復加固工程獲得聯合國教科文組織亞太地區的遺產保護獎。

教堂雖然經歷了多次維修，但原有空間基本保持，聖若瑟修院教堂是澳門現存最完整的 18 世紀巴洛克風格建築物，其內部空間設計最能展現歐洲耶穌會教堂的特徵。

然而，為了趕在管治期終結之前完成施工，因此對原本的磚穹頂採用現代鋼筋混凝土重建，並在牆壁加入鋼筋混凝土樑柱結構。重建雖然保持了原貌，但由於在磚牆加入剛性結構，隨著時間流逝會逐漸出現問題，做法值得思考。

Casas da Taipa

龍 環 葡 韻

※ 1990 年代的土生葡人住宅展示館（作者按歷史資料繪畫） ※

五幢小屋

介紹冰仔的旅遊資料，一定會提及一處名為「龍環葡韻」的景區，其包括海邊馬路的多座西式住宅、嘉模教堂及公園，其中以五座碧翠凝綠的別墅建築最具代表性。

1844 年葡人在冰仔建造炮台，之後對其侵佔並開闢城鎮，1920 年代澳葡政府在偏離城區的望德聖母灣一帶建造花園別墅式房屋，以作為當時高級官員的官邸及一些土生葡人的住宅。1976 年房屋被「文物保護法」列為「組成代表澳門歷史文物及風景利益的都市綜合區」，1980 年代，澳門旅遊司將該五幢別墅修繕。由於所在的海邊馬路依山傍海，沿岸植有一列榕樹，地面鋪著上世紀澳門常見的麻石「石仔路」，加上附近有教堂和花園綠化，整體環境清幽，懷舊古樸，又帶有歐陸風情，逐漸成為一處具名氣的旅遊景點。在 1984 和 1992 年的保護法，該五座建築被評為「已評定之建築群」。

1998 年澳葡政府對海邊馬路沿岸的五幢建築物進行改造，在其設置「土生葡人之家」、「海島之家」、「葡萄牙地區之家」，並於 1999 年 12 月 5 日對外開放，成為一處展示葡萄牙及土生葡人生活文化的「櫥窗」。

氹仔「龍環葡韻」建築群（作者攝）

重建活化

該改造由自 1987 年開始在澳門工作的葡萄牙女建築師方麗珊
（Maria José Freitas）負責，在建築設計說明，設計者寫道：

> 關於澳門的建築遺產保護和再利用，在離政權移交日子
> 不多的時間，似乎既是遲來又是不成熟，仍處於過渡的
> 狀態。說實話，政權將要轉移，但作為舞台的城市會繼
> 續，將會承載著記憶、生活和歷史，這是由四個世紀的
> 文化共存而形成。

「土生葡人之家」以建築實體展示昔日土生葡人的生活場景（作者攝）

　　在顯示歷史與遇到感覺的藝術中，對建築物及其用途的綜合聯繫，在城市文脈中，作為建築師，不能否定這些可能的建築舞台。

關於氹仔海邊馬路的五幢別墅式住宅，從立面屋頂山花上的浮雕裝飾刻有的年份及部門縮寫字母可知，是 1921 年由工務部門所建。

五座古典折衷風格小屋，由三幢高兩層及兩幢高一層的別墅房屋「梅花間竹」地排列，兩層高的樓房地面層建有走馬式拱廊陽台，一樓建有露台，加上木百葉窗的設計，甚具殖民建

在「土生葡人之家」，設計師重建了昔日土生葡人的生活空間。（作者攝）

築特色，可讓人想起當年自歐洲遠道而來的官員和家屬在陽台憑欄望海與納涼的情景。一層高的房屋雖然沒有陽台，但其對稱的立面及拱形門窗，仍顯出一點古典的莊重。

1998 年的設計，建築師透過對五座小屋的內部重建，重塑葡人與土生葡人的生活環境，外觀上重建原有的瓦片斜坡屋頂，並重新建造木百葉門窗。

對於最靠近教堂的第一座別墅，因應作為土生葡人住宅展示館的新功能，建築師參考 20 世紀初澳門的土生葡人住宅，在別墅小屋內重建昔日的生活場景，木樓梯、木假天花，而客廳、

1998 年重建後的花園別墅式房屋（作者攝）

飯廳、房間及廁所的室內裝潢、家具與擺設，均按記憶重組。

而第二至第四幢房屋，因只需保持原有的外貌，內部均用作展覽空間，室內的處理採用了現代的簡約設計語言，在強調混凝土樑柱結構的同時，考慮了空間展示的靈活性。在該些房屋內，最初設置了展示氹仔路環歷史的「海島之家」及展示

葡萄牙各地區人民生活的「葡萄牙地區之家」，另一幢則用作短期的藝術展場。

最後的一幢兩層高房屋，由於位置較偏遠，被改建為餐廳酒吧，除了內部採用具當代設計風格的金屬結構與樓梯，在房屋旁邊也以現代風格擴建，以滿足新的功能。

至於在周邊環境，首先對首四幢小屋背後的光復街斜路的防坡牆，以簡約的麻石牆面設計，既加固山坡，亦隱藏了包括配電房、空調及公眾洗手間等設施。而在堤岸邊，也採用當代的手法，建造了一個可容納 500 人的露天劇場，並配備有作為後台的建築設備，同樣採用當代的簡約設計風格。

整個改造設計於 1998 年完成，經過一年的建造，趕及在澳葡管治結束前的兩個星期開幕，以建築實體及生活場景，延續葡人在東方的足跡。

後記 ※

1999 年 12 月 3 日，聖若瑟修院聖堂重新開放，由澳督韋奇立（Vasco Joaquim Rocha Vioira）將軍揭幕和林家駿主教主持祝聖禮；12 月 5 日，氹仔「龍環葡韻」在澳督主持下揭幕，這兩項工程為澳葡政府對澳門建築遺產的保護畫上了句號。

12 月 19 日下午，我站在澳督府前南灣昔日的石堤上，隔著擠擁的人群，看到葡萄牙國旗最後一次在澳督府落下，護旗手將旗摺疊，讓共和國國徽外露，並將旗交予澳督，韋奇立接過並把旗抱在胸前，展現出軍人愛國情操的這一幕永遠定格在葡萄牙的歷史。

踏入 12 月 20 日，隨著政權移交儀式結束，葡萄牙及澳葡政府主要官員乘船離澳，葡萄牙在亞洲的管治正式終結。

20 年後的今天，走在澳門的歷史街區，南歐建築加上碎石路面，很難讓人不想起遠在大西洋的國度，這一特點使澳門有別於其他中國城市。

為什麼要保護建築遺產？

有人認為可以保存記憶，有人認為可以吸引旅客，有人認為是文化載體，有人從中探索設計，還有身份、歸屬感……

這個問題我一直在思考，也因此以過去 100 年的澳門建築遺產保護作研究對象。

寫這本書的時候，我盡量保持理性、客觀與中立，我不是要批判澳葡政府，歷史並不能篡改，「文化使命」無法掩飾殖民佔據，然而，我不是要建築遺產因此被標籤化，更不願看到建築遺產因斷章取義而遭到破壞。

澳門的建築遺產承載著四個多世紀的東西方文化交匯，「澳門歷史城區」蘊含的普世價值讓其超越國家、種族與宗教，成為人類的共同文化遺產。

2020 年 6 月

寫於「澳門歷史城區」成功申遺 15 周年前夕

記憶之外

走回 20 世紀
看澳門建築保育

呂澤強　著

責任編輯	寧礎鋒
書籍設計	李嘉敏
出版	三聯書店（香港）有限公司
	香港北角英皇道四九九號北角工業大廈二十樓
	Joint Publishing (H.K.) Co., Ltd.
	20/F., North Point Industrial Building,
	499 King's Road, North Point, Hong Kong
香港發行	香港聯合書刊物流有限公司
	香港新界荃灣德士古道二二〇至二四八號十六樓
印刷	美雅印刷製本有限公司
	香港九龍觀塘榮業街六號四樓 A 室
版次	二〇二〇年十二月香港第一版第一次印刷
規格	大三十二開（135mm × 205mm）二四八面
國際書號	ISBN 978-962-04-4736-5

三聯書店
http://jointpublishing.com

JPBooks.Plus
http://jpbooks.plus